LES CONCERTS CLASSIQUES EN FRANCE

PAR

EUSÈBE LUCAS

Chef d'orchestre de Monte-Carlo.

Avec un Frontispice à l'eau-forte par Félix Lucas

PARIS

SANDOZ & FISCHBACHER, ÉDITEURS

33, RUE DE SEINE, 33

1876

LES

CONCERTS CLASSIQUES

EN FRANCE
1638

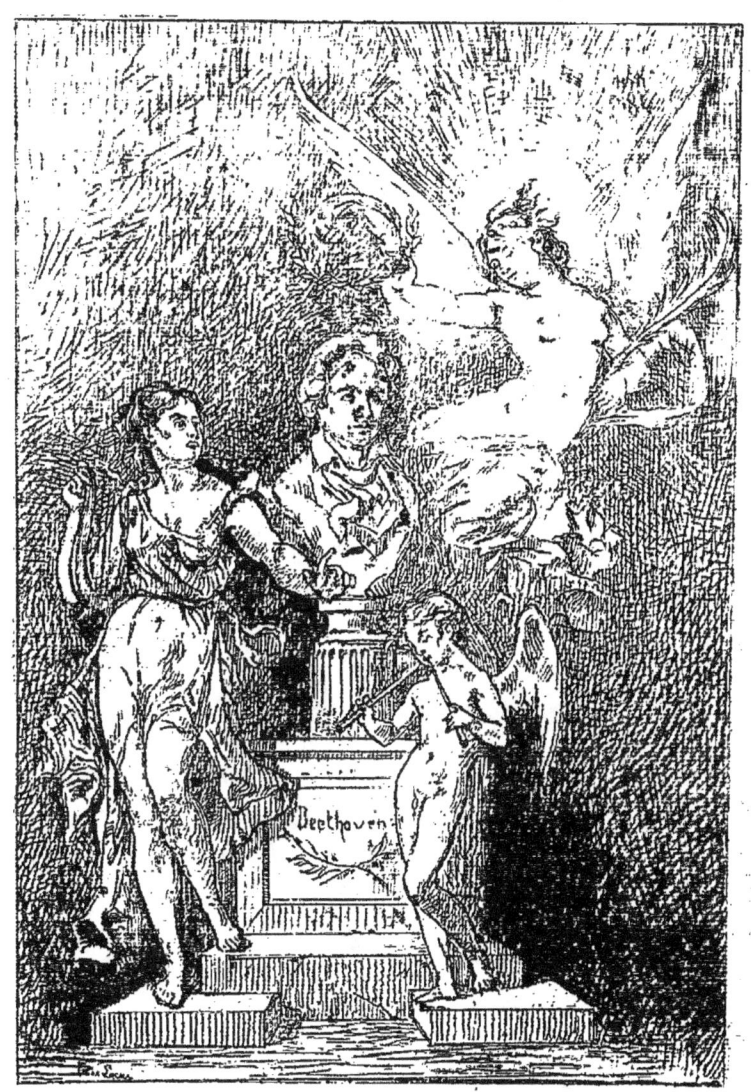

Imp. Cadart, Paris

LES CONCERTS
CLASSIQUES
EN FRANCE

PAR

EUSÈBE LUCCAS

Chef d'orchestre de Monte-Carlo.

Avec un Frontispice à l'eau-forte par Félix Lucas

PARIS

SANDOZ & FISCHBACHER, ÉDITEURS

33, RUE DE SEINE, 33

—

1876

A

MON UNIQUE AMI

MON UNIQUE OUVRAGE.

(*Res severa verum gaudium.*)

PRÉFACE

Il est des esprits convaincus des bienfaits de l'art musical, ardents à propager son culte, à combattre tout ce qui tend à le rabaisser.

C'est à leur encourageant intermédiaire que cette étude s'adresse.

I

DU MOT CLASSIQUE

I

DU MOT CLASSIQUE

Il s'est fait, depuis plusieurs années, une véritable réaction en faveur de ce qu'on est convenu d'appeler la musique classique. Des concerts *classiques* populaires se sont organisés de tous côtés, et, comme l'a dit M. E. Reyer, l'enthousiasme tant soit peu exclusif des fidèles abonnés des concerts du Conservatoire de Paris se trouve aujourd'hui distancé

par les bruyants applaudissements d'une foule appartenant à toutes les classes de la société.

On y écoute, présenté dans un certain ordre méthodique, un choix des œuvres de tous les maîtres, depuis Bach et Palestrina jusqu'à Mendelssohn; de tous les novateurs, depuis Berlioz, Wagner, Schumann, jusqu'à Brahms, Raff, Bizet, Guiraud, Massenet et Saint-Saens.

Pour les rigoristes, des programmes contenant de tels noms sont loin de justifier le titre de concerts *classiques;* c'est précisément sur la valeur de ce mot qu'il faudrait avant tout s'entendre.

Et d'abord, que peut bien désigner, dans la pensée de ceux qui l'ont ima-

giné, ce mot de classique appliqué à un art né d'hier pour ainsi dire?

Je l'emploie, moi, parce qu'il n'y en a pas d'autre accepté pour indiquer les œuvres sérieuses en musique, et j'en étends le sens à tout ouvrage, quelle qu'en soit la forme, qui contient une élévation de pensée et des traces de grandeur; une science réelle mise au service d'une inspiration véritable; des élans, des énergies, des vibrances, — qu'on me passe le mot, — des aspirations vers ce qui est lumière et poésie, des efforts vers tout ce que l'âme se sent le désir de contenir.

Je n'élague pas plus du classique les conceptions remarquables de la musique moderne, que je n'y admets d'emblée

les choses anciennes sur la foi de leur étiquette; je donne au public à méditer, admirer ou apprendre, comme je médite, admire ou apprends moi-même; et pour moi le mot de classique, dussé-je en faire un barbarisme, est l'antipode des restrictions scolaires où il a pris naissance.

Les classiques, ce sont les héritiers de cette coterie d'esprits étroits qui s'est formée à la fin du xviie siècle, au moment où l'art musical en était à des essais rudimentaires et n'embrassait qu'un cercle borné de pensées et de tendances; de cette coterie qui a flétri, conspué à titre de divagation et d'ignarisme tout ce qui tendait à s'écarter des règles dont la nature et la portée des œuvres d'alors étaient la base.

Beethoven n'était pas admis par eux, il y a trente ans à peine ; ils le regardaient comme le plus terrible des frondeurs[1],

1. On sait que Beethoven répondit un jour à son élève F. Ries, qui lui signalait une faute échappée à sa plume : « Oui, c'est une faute, mais je la veux. » Et l'élève en trouva bien d'autres ensuite qu'il ne signala plus ; il avait compris.
On sait aussi que les hardiesses de Beethoven ont exaspéré Fétis et le Conservatoire, qui auraient voulu le voir s'en tenir *aux règles,* à l'héritage de la *Symphonie militaire* et des *Noces de Figaro.* Sa *Symphonie en ut mineur* fut presque un scandale. Fétis, dit Berlioz, voyait d'un mauvais œil l'*Andante* et particulièrement la tenue du *mi* bémol de la clarinette sur l'accord de *si* bémol mineur. Il écrivit en marge : « Ce *mi* bémol est évidemment un Fa, il est impossible que Beethoven ait commis une erreur aussi grossière. » L'intention de cette tenue est pourtant aujourd'hui évidente : le *mi* bémol amène une résolution des plus élégantes, le *fa* était plat et sans effet. L'entrée des

absolument comme Wagner aujourd'hui.

D'où vient qu'ils lui ont décerné le titre posthume de maître de l'art?

Gluck a été traité de révolutionnaire par les classiques; Spontini de faiseur de bruits de ferraille; Weber[1] incriminé pour des hardiesses qu'on déclare aujourd'hui des merveilles de couleur et d'harmonie !

contrebasses dans le *Scherzo* fut également taxée de bizarrerie et tout bonnement supprimée par Habeneck, etc.

1. On n'a joué le Freyschütz à l'Odéon, « cet opéra biscornu », qu'à la condition des épouvantables mutilations que lui fit subir Castil-Blaze, le musicien-vétérinaire, comme l'appelle Berlioz. D'où vient qu'aujourd'hui l'œuvre entière est acclamée, déclarée classique ? On a lapidé Beethoven avec Mozart, Berlioz et Wagner avec Beethoven, qui lapidera-t-on avec Wagner et Berlioz ?

Rossini, le dieu de la mélodie limpide et voluptueuse, Rossini qui devait traiter un jour de Sabbat des Juifs les pompeux éclats des *Huguenots* et de *la Juive;* Rossini, — j'insiste à dessein sur cet exemple, parce qu'il est un des plus curieux, — qu'on voulait louanger quand même pour sa cantate à coups de canon de l'Exposition de 1867, n'était-il pas traité avant 1830 de Tambouro-Rossini; et n'est-ce pas une véritable abjuration que ce cri échappé à Boïeldieu, pendant la répétition générale de *Guillaume Tell :* « Tiens, mais cela marche *pourtant!* »

Pourquoi donc, après tous ces reculs successifs, qui sont autant d'aveux manifestes de leur erreur, les réfractaires refusent-ils d'en faire un nouveau?

Pourquoi, s'ils admettent aujourd'hui tous les maîtres jusqu'à Mendelssohn, excluent-ils Schumann qui procède absolument de ce dernier, avec des clartés éthérées que n'a point atteintes son inspirateur? Et Wagner qui procède de Gluck? Est-ce parce que Wagner a découvert des horizons nouveaux de puissances harmoniques où toutes les grandeurs de pensée peuvent prendre forme? Pourquoi excluent-ils Berlioz qui a révélé à l'insouciance de notre génération l'œuvre de Gluck en nous l'enseignant avec toute la chaleur de son âme d'artiste ; qui a fait admirer en France Spontini, défendu seul Beethoven contre l'entêtement stupide de la routine? Berlioz! ce chantre merveilleux de la passion hu-

maine, qui a trouvé des accents pour en exprimer dans toute leur fougue les aspirations, les tressaillements, les douleurs et les suprêmes ivresses.

O logique! on se prosternerait devant la naïveté des essais d'Haydn, et l'on bannirait Berlioz et Wagner, celui-ci parce qu'il sonde à l'aide des découvertes de ses devanciers les entrailles de la nature et les profondeurs de l'idéal; l'autre, parce qu'il a achevé d'ouvrir le monde des choses du cœur à l'art le plus capable d'en traduire les émotions mystérieuses! On frapperait d'ostracisme leur foi dans l'avenir d'un art dont on ne discute plus les bases nouvelles; d'un art si éblouissant de jeunesse que nul n'en saurait prévoir les destinées!

Mais alors, si le classique n'est pas l'élection de tout ce qui recherche les idées de grandeur et de beauté, s'il est la spécialisation d'un dogme étroit et arbitraire, la défiance du progrès, pourquoi ne pas raser le monument actuel de l'art musical, ne pas refouler dans l'oubli ceux qui en ont fait la divine épure? pourquoi ne pas vouer aux gémonies Beethoven qui a tout débarrassé des rugosités de la scolastique, tout passé au creuset de son gigantesque génie, tout transformé et imprégné du grand souffle; et ses aînés, Palestrina, Haendel, Bach, ces esprits de gravité morale, ces législateurs, ces Pères de la musique, qui furent aussi des novateurs, des *frondeurs* en leur temps? Pourquoi ne pas se renfer-

mer tout simplement dans l'ancienne musique sacrée, dans l'époque du cantique de Saint-André, la musique des *Argutissimi,* comme on les appelait alors, dans ce style purement démonstratif qui ressemble au style de la chaire, de l'enseignement ou de la spéculation philosophique! Car, autant vaudrait se confiner dans l'immobilité hiératique de ces temps-là que de songer à entraver le progrès.

Mais en voilà plus qu'il ne faut pour indiquer aux dilettanti le sens dans lequel je me sers du mot de Concerts classiques. Je trouverais plus rationnel de les appeler concerts éclectiques, si ce titre n'était pas aussi prétentieux.

Quelques mots maintenant sur l'art; je serai bref.

II

L'ART ET LA MUSIQUE D'ART

II

L'ART ET LA MUSIQUE D'ART

L'HOMME, jeté au milieu d'un monde de sons, de formes, de couleurs, a dû les transformer en signes pour représenter les idées de beauté qu'il conçoit et auxquelles il aspire. »

Cette formule si exacte d'un jeune écrivain trop tôt enlevé à la philosophie de l'art, A. Tonnellé, équivaut à toutes les définitions.

Tout art est en effet une langue dont les éléments, les signes d'idées sont ou la forme, ou la couleur, ou le son.

Dans l'art tout est signe et jamais *objet vu*.

Chercher l'idée dans le signe, comme on cherche l'esprit dans la lettre, c'est toute la théorie de l'art.

L'artiste pense en musique, pense en peinture, c'est-à-dire pense en sons et en couleurs comme on pense en paroles; sa pensée s'incarne naturellement dans cette forme de sons musicaux ou de lignes sans passer par l'intermédiaire du mot.

C'est pour cela que les artistes en général, à part des exceptions très-remarquables, manient très-gauchement la langue usuelle, le langage de tous, ha-

bitués qu'ils sont à exprimer leurs pensées dans une langue particulière et familière à leur génie. C'est leur langue maternelle en quelque sorte ; ils ont l'air emprunté, ils manquent d'aisance, de naturel et de simplicité lorsqu'ils veulent en parler une autre. Les musiciens surtout, la musique étant une langue d'une étendue indéfinie, illimitée. De là cette malice de Voltaire : « Ce qui ne vaut pas la peine d'être écrit, on le chante. »

Beethoven tombe dans l'emphase, il a un certain accent déclamatoire quand il veut dire en prose ce qu'il exprime si admirablement en musique. Le langage articulé est trop étroit, trop peu synthétique pour lui. (Lisez les citations de la biographie de Spindler.)

Lorsqu'il veut s'en servir pour peindre les tristesses divines, les aspirations, les angoisses qui ont trouvé une forme si grande et si saisissante dans ses symphonies et ses sonates, qui ont coulé de son cœur pour remplir le monde musical où il les a jetées, il devient comme vulgaire. Cette infortune, ces troubles d'âme, cette grandeur d'amour idéal dont il a consacré les besoins et la plainte sublime dans sa musique, se réduisent presque à des banalités lorsqu'il les traduit en langage ordinaire.

Les langues de l'art ne font pas double emploi avec la parole, ni les unes avec les autres. Elles ne sont pas destinées à fournir des signes aux mêmes idées

et aux mêmes sentiments; elles manifestent chacune une sphère différente de notre monde intérieur, de notre âme; il y en a qui ont un cercle plus borné, plus étroit que d'autres.

Ainsi la musique excelle surtout à peindre les sentiments de l'âme. Toute sa vie, le musicien peut la peindre en musique (épisode de la vie d'un artiste, symphonie de Berlioz); le sculpteur ne peut pas de même la vivre en sculpture; la sculpture n'a pas de langage pour toutes ses joies et ses pensées. Ce sont surtout certaines idées de grandeur, de beauté, de majesté, d'harmonie, de calme et de mouvement qui se présentent à lui sous la forme plastique. L'architecture a prêté une langue au sentiment religieux

(Moyen âge), à la fantaisie (Renaissance);
la peinture et la musique ont un domaine
beaucoup plus vaste : elles peuvent ex-
primer la tristesse, l'*humour*, la mélan-
colie : Bellini, Chopin, Ruysdaël; la
critique même et le sentiment historique :
Poussin, Mendelssohn; la langue serrée
et l'enchaînement scolastique : Bach.

Le véritable artiste ne voit point la
nature telle qu'elle est, mais telle qu'*il*
est. Il voit *idéalisé*, et il rend sensible ce
qu'il voit.

Idéaliser n'est point embellir : c'est
tout simplement enfermer une idée dans
la forme, enlever à l'objet, matière de
l'art, sa valeur propre, pour lui en don-
ner une d'expression.

Prenons la peinture pour exemple :

Un portrait qui ne donnerait que la ressemblance d'un personnage sans en donner l'idée ne serait point une œuvre d'art, pas plus que la peinture d'un paysage qui ne rendrait que la forme, la couleur et les proportions des objets qui le composent. La ressemblance, pour l'art, n'est point l'identité, mais le côté vrai, vivant et moral de l'objet rendu.

Avec quoi d'ailleurs réaliser cette identité? Il faudrait du sang, des chairs, des feuillages, des terrains, de l'air, de la lumière, des reliefs, des profondeurs ; et l'on arriverait alors à produire une seconde édition de ce qui est, et nullement une œuvre exprimant le sentiment ou la pensée de l'artiste en face des choses. La

photographie d'un paysage n'est point un objet d'art, parce qu'au lieu de donner l'idée de ce qu'elle représente, elle en donne simplement l'image *brutalisée* dans son harmonie d'ombre et de lumière.

L'art n'est donc pas une imitation, mais une interprétation; voilà la vérité.

Pascal, cet esprit si supérieur, ce génie des sciences exactes, s'est singulièrement fourvoyé lorsqu'il s'est écrié : « Quelle vanité que la peinture, qui attire l'admiration par la ressemblance des choses dont on n'admire pas les originaux! » Et son erreur est indiscutablement confondue par cette définition du grand chancelier Bacon :

Ars est homo additus Naturæ.

(L'art est l'homme ajouté à la nature.)

L'étude de la réalité dans l'art et son emploi comme signe ne peut être qu'un moyen d'expression; toute la difficulté consiste dans la sobriété, la mesure de son emploi; l'abus ferait tomber l'art dans l'imitation. (Les figures de cire.)

Il n'y a pas d'exemple plus frappant de cette interprétation, de cette idéalisation, que la Scène au bord du ruisseau et l'Orage de la *Symphonie pastorale*.

Ni le *Nocturne* du *Songe d'une nuit d'été* de Mendelssohn, ni le *Chant du soir* (Abendlied) de Schumann, ni les plus belles pages de Weber, ni rien de ce qu'ont écrit d'idéal les plus grands parmi les plus éblouis, ne saurait leur

être opposé ni comparé. Et l'on doit, autant en raison de leur beauté qu'à cause de cette accessibilité à l'intellect que leur donne la nature du sujet qu'ils traitent, les prendre pour modèles.

Il semble que ce ne soit plus de la musique qu'on entende, c'est-à-dire des combinaisons de notes et d'accords, de mélodie et d'harmonie. « Le son invisible, a dit Lamennais, semble tour à tour s'y obscurcir et s'y revêtir d'un vif éclat. » On dirait que ce n'est plus un ensemble et des dialogues d'instruments aux timbres divers, mais des douceurs, des lueurs et des poésies qui deviennent apparentes; des principes, des éléments, des abstractions qui deviennent sensibles; il semble enfin que ce soit cet impersonnel,

cet immatériel qui constitue la grande âme des choses qu'on voie flotter et dont on entende les accents ; on croirait les sentir vous prendre doucement l'être, l'isoler de la chair, le répandre dans un milieu ineffable, le bercer, le rafraîchir, l'épurer, l'agrandir et l'enrichir de perceptions inconnues et de jouissances surhumaines.

En même temps la nature est là toujours. Vous la voyez, vous la vivez.

Voici le ruisseau qui court à l'ombre des luisants feuillages et sous les herbes pendantes, ici glosant avec les cailloux irisés et faisant trembler les ajoncs; là, coulant paresseusement et sans rides, emportant quelque branche morte qui flotte sur sa surface et qu'effleure la libellule en passant.

Vous sentez son onde effleurer vos pieds, sa fraîcheur monter à votre front.

Au delà, c'est la prairie tout ensoleillée, toute pleine de vie bourdonnante et tranquille. Ces reprises incessantes d'une phrase adorable et fugitive, qui change de ton et de couleur à chaque instant, vous croyez, en les entendant, contempler l'éclat charmant des fleurettes rouges, bleues, blanches et couleur d'or qui émaillent l'herbe touffue; l'éclat! j'allais dire le sourire, tant votre âme bercée comprend leur frémissement sous la brise et leur chatoiement sous la lumière; j'allais dire le chuchotement, tant la vie délicate de ces existences végétatives vous devient perceptible. Et quand le chant du rossignol, le cri de la caille et du

coucou vous rappellent à vous-même, vous vous apercevez que vous étiez non plus un être vivant de sa vie propre au milieu de ces douceurs, mais quelque chose de dilaté, de délicieusement répandu parmi elles, qui s'imprégnait de mille tièdes effluves, qui aspirait enfin l'âme de la nature de toutes parts à la fois, en flottant dans l'air, irradié, lumineux, léger comme l'aile diaphane, le regard aux mille facettes et le souffle subtil des papillons.

Essayez, essayez de vous isoler, de vous recueillir dans la salle où cela s'exécute, d'écouter au dedans de vous-même, et vous verrez.

Et puis, après le scherzo qui vous redit les joies agrestes que son naïf instinct de

ces molles poésies met au cœur de l'habitant des campagnes, écoutez l'orage.

Des nuages ont envahi le ciel et assombri les simples et grandioses magnificences de tout à l'heure; tout a pâli, revêtu soudain des teintes blafardes, tout, ruisseau, fleurettes et feuillages; le vent s'approche, et c'est une simple tenue de *fa* de la flûte qui vous donne le sentiment d'un effroi glacé; bientôt vous croyez voir les éclairs jeter des grincements de lumière fauve à cette douce nature où vous vous éperdiez; les tiges ploient, les feuillages blêmissent, la nue profonde et noire s'abat; elle éclate; les convulsions, les stridences de l'ouragan déchaîné vous communiquent leurs commotions gigantesques; ce que vous en-

tendez tout à la fois, ce sont les cris de la nature bouleversée et les échos de votre cœur refoulé sous votre chair. La musique n'existe plus pour vous; ce sont, moins encore que tout à l'heure en pleine joie, des instruments que vous écoutez; c'est moins que jamais pour vous une imitation, c'est le tumulte de cet indéfinissable qui est en vous, dont Beethoven s'est emparé et qu'il écrase d'impressions, comme il l'avait auparavant emporté et répandu dans l'ineffable!

Je me suis bien souvent demandé pourquoi ceux de nos grands écrivains qui sont maîtres ès arts ne se sont pas pris corps à corps avec une étude, au point de vue de l'esthétique, de toutes les symphonies de Beethoven; la puissance de

l'art musical, son essence seraient déjà arrivées, il me semble, à éclairer les fronts les plus chargés d'obscurité.

Sans doute il fallait pour écrire la symphonie pastorale et la science et le génie, mais il fallait en même temps un sentiment supérieur et exquis de l'emploi de la réalité comme moyen d'expression.

La forme adéquate à l'idée, tel est le *culmen* de l'art.

Il faut donc que l'idée brille à travers le signe *(transluceat)*, et qu'elle soit le *symbolum translucens*.

L'œuvre d'art, a dit A. Tonnellé, doit être comme une lampe d'albâtre, dont la matière est pure et belle. L'idée de la beauté brille au dedans et en éclaire la forme. Il faut que cette forme soit bien

travaillée, qu'il n'y ait pas une saillie, pas un point qui reste dans l'ombre et fasse obstacle à la lumière; il faut que la matière soit transparente et le rayon vif, que de toutes parts elle laisse passer et se répandre à travers sa substance la flamme divine qui brûle au dedans.

Recherchez en musique les effets grossiers de sonorité, l'harmonie pour le simple plaisir de l'oreille, et pour la façon sensible dont l'affecte la succession des accords, vous n'obtiendrez qu'une matière morte et obscure. Parfois, dans de belles œuvres, on rencontre de semblables passages; on est arrêté, ce sont des points obscurs où la lumière ne pénètre pas.

La musique doit donc traduire l'état

moral de l'homme, ses impressions, ses émotions en face de tout ce qui parle à son âme, et jusqu'à ses aspirations et ses doutes. La rigueur des formules, les problèmes *classiques* de combinaisons sont aussi loin de la représenter que les banalités de la forme ; elle est au-dessus d'eux, elle leur échappe.

Aussi pourrait-on dire tout simplement qu'il y a deux sortes de musique : la musique d'art et la musique d'industrie.

III

LE PUBLIC

III

LE PUBLIC

La musique d'art ne sera vraiment comprise et goûtée par le public que lorsqu'il *saura l'écouter*. Car, il ne faut pas se le dissimuler, la grande majorité des *dilettanti* en est encore là.

C'est la musique d'industrie qui les a habitués à ne considérer les productions de l'art musical qu'au point de vue d'un délassement, d'une distraction ou d'un

plaisir dont le vague est tout le charme, et ils se demandent encore aujourd'hui à quoi songent ces compositeurs qui s'écartent du sentier battu si cher à leur routine, et s'occupent d'écrire autre chose que des rhythmes sautillants et des mélodies sentimentales; ils haussent les épaules à l'idée d'une musique qui cherche son expression dans des moyens moins primitifs; tout au plus admettent-ils l'au delà d'un horizon de demi-teintes où de pâles harmonies bercent leur langueur maladive. Il faut tout le prestige de la scène et d'une action dramatique, toute l'impétuosité du génie des Weber et des Meyerbeer pour galvaniser ces molles ardeurs et leur faire entrevoir qu'au delà du « lac bleu peuplé de cygnes », il y a

la mer, l'horizon immense et les espaces où l'aigle plane.

Aussi, remarquez-le, malgré l'entraînement de la mode, cette majorité du public n'assiste à l'audition des œuvres de la musique symphonique qu'avec une sorte d'inquiétude de leur longueur et le sentiment dissimulé de son incompétence. Elle est toute prête à déclarer, *in petto,* qu'il s'agit de divagations, d'absurdités d'une forme nouvelle donnée à l'ennui. La volonté pour se recueillir et chercher à comprendre lui manque complétement, et l'impuissance même de son oreille éblouie distrait son intelligence.

C'est qu'hélas ! l'enseignement de la musique et ses interprétations sont tout entiers aux mains de la spéculation. On

ne trouve presque nulle part à apprendre, en outre de la valeur des signes de ce langage, qui en sont à la fois l'instrument et l'obstacle, quel est son domaine intellectuel ; presque nulle part on n'a l'occasion d'assister à ces grandes manifestations orchestrales intelligemment préparées et conduites, qui donneraient le moyen d'étudier, de comparer et d'acquérir.

En France, les études musicales de la province sont d'une faiblesse désespérante, et les sociétés philharmoniques s'en ressentent autant que les théâtres, où bien des chanteurs n'entrevoient pas la portée d'un ouvrage, et manquent des connaissances élémentaires nécessaires à son interprétation. Il n'y a guère de grand et

d'instructif que les concerts du Conservatoire, une perfection dont malheureusement ne profite que le petit nombre de ceux dont le goût est dominé par la routine des traditions anciennes, les concerts Pasdeloup, Lamoureux et les représentations théâtrales qu'on ne peut assez suivre pour y démêler l'élément musical.

En Italie il subsiste un esprit d'exclusivisme dont n'ont point encore raison les sérieux artistes qui s'efforcent de l'y combattre. La génération nouvelle commence à peine à s'intéresser à ce qui n'est pas éclos dans sa patrie.

L'Allemagne est la plus avancée. Un amour sérieux de la musique a fait surgir de tous côtés chez elle des points lumineux; mais c'est un amour allemand,

se perdant dans l'idéal, oubliant le charme, la grâce, le côté humain des choses, et finissant souvent par prendre pour du génie la pesanteur scolastique de ses procédés.

Je regretterais toutefois que cette appréciation de l'Allemagne, qui indique la teinte de ses aptitudes comparées à celles de l'Italie et de la France, soit considérée comme un jugement rendu dans un sens absolu. Ouvrons donc une parenthèse.

La différence de la façon de procéder du génie allemand, qui tient à celle de ses mœurs, est pour beaucoup dans cette obscurité, plus apparente que réelle, que je donne à entendre, et qui a jusqu'ici rebuté l'Italie et la France.

Voici du reste ce qu'en disait, il y a

dix ans, A. de Gasperini, un homme qui se fût révélé comme un des premiers critiques musicaux, si la mort ne l'eût frappé si tôt :

« La France est peu sympathique au génie allemand, elle s'en défie; elle craint de voir, de se laisser surprendre et d'admirer, et, comme si un monde de sentiments et d'idées séparaient les deux pays, elle se réfugie, dès que l'Allemagne se montre, dans sa circonspection séculaire.

« La *nébuleuse* Allemagne—c'est le mot consacré — la blesse dans ses habitudes... Nous aimons avant tout, et nous avons raison, la clarté de l'idée, la netteté de la forme. Ce n'est pas par là, j'ai hâte de le dire, que se distingue de prime abord

la littérature allemande; il faut l'avoir étudiée de près, méditée, approfondie pour s'accoutumer à cette obscurité apparente, à cette étrangeté du dehors; il faut surtout embrasser d'une vue d'ensemble l'œuvre proposée, pour en sentir l'intime harmonie et les secrètes cohésions, il faut enfin pénétrer le penseur sous l'artiste. Ce dernier effort nous coûte, nous répugne. Nous voulons bien nous livrer sur le terrain du sentiment et de l'émotion, nous donnons moins volontiers une part de notre réflexion, et ainsi nous échappe souvent l'entière intelligence de l'œuvre. »

Il résulte de tout ceci que des habitudes, des préjugés de toute sorte paralysent le développement du goût.

Les souvenirs et la mémoire jouent un grand rôle dans les jouissances musicales du public; ce qu'il aime à entendre, c'est ce qu'il connaît, ce qui ne lui coûte nul effort à écouter. Si, dans un programme sérieux de concert, figurent, par hasard, des variations épileptiques sur un vieux thème ressassé, c'est de cela seul que la moitié du public se préoccupe. Il s'agit bien, en pareil cas, de recueillement pour des émotions ou des séductions nouvelles! Ce serait prêter son attention à deux choses à la fois, et l'on aime mieux la réserver. On applaudit l'inepte, on passe le reste du temps en marivaudages, déclarant que « cette grande musique manque de gaieté », ou qu'on n'est pas assez musicien pour la comprendre; ce qui

n'empêche pas, le lendemain, des critiques malveillantes et sans appel.

Car, il est bon de le constater, le public se récuse sans hésiter à propos de la peinture, il admet qu'il faut aux peintres mêmes de longues méditations, rien que pour arriver à concevoir la pureté des lignes de Raphaël ; mais pour la musique, c'est autre chose : il déclare d'emblée confuse et insensée telle œuvre musicale dont les contours seuls exigeraient toute sa méditation [1].

1. J'ai parfois à accueillir les réflexions les plus grotesques : Un monsieur s'approche de moi dernièrement et, après mille compliments sur ce qu'il vient d'entendre, se posant en homme sûr de sa valeur, il ajoute : « C'est que, monsieur, j'ai vécu toute ma vie avec les grands artistes, j'ai intimement connu Meyerbeer, Mendelssohn...

Je dis contours, car c'est en effet le plus souvent l'étendue de ces contours qui sert de prétexte à une inattention de l'esprit qui ne vient que de son impuissance.

Je ne puis mieux comparer les auditeurs de cette catégorie qu'au visiteur myope qui, voyant pour la première fois le Louvre, se placerait à deux pas de la façade, fixerait ses regards sur l'une des pierres si capricieusement fouillées des pilastres de Ducerceau, s'écriant que ce n'est pas là si étonnant, si grandiose; et, à l'avis qu'on lui donnerait de regarder

Strauss de Paris!... Je me permettrai peut-être une légère critique sur votre orchestre... il me semble manquer un peu de... ce que j'appellerai la syncope et le coup de dessous ! (?) »

de plus loin et dans son ensemble le gigantesque monument, répondrait par un haussement d'épaules ironique, au lieu d'avouer l'insuffisance de sa vue.

Et puis, tel croit aimer la musique italienne, qui n'en a entendu que le rythme banal. Tel autre vante l'esprit, la grâce et le charme de la musique française, qui met en fredons tout ce qu'il en retient, un troisième ne jure que par la musique allemande, dont les souvenirs tournent au *De profundis*. Chacun, en dehors d'une question de tempérament et de climat qui mérite réserve, obéit à des prédilections d'habitude ou de nationalité.

Or l'art musical, comme l'art privilégié et l'art de caste, a fait son temps :

son idéal a changé. Au lieu de s'amoindrir en des mains frivoles qui l'asservissent au profit de quelques-uns, il tend à se tourner du côté des masses, à s'inspirer des foules pour les inonder à son tour de ses clartés purifiantes; loin d'être un simple délassement, une mode, quelque chose de mobile et de fuyant qui nous prend surtout par les sens, il s'est fait l'interprète de nos aspirations les plus hautes, les plus généreuses; il se mesure avec l'infini, si je puis ainsi dire; il nous appelle à lui comme à la seule source intarissable où puisse s'abreuver l'âme humaine en quête de la vérité et de ses splendeurs.

Il faut plaindre ceux qui ne comprennent pas cette évolution de l'art moderne

dans une société ébranlée et remaniée elle-même jusque dans ses profondeurs. Le vrai sens moral du travail qui s'accomplit dans l'ordre esthétique leur échappe absolument, ils sont condamnés au jeu misérable de formules creuses et impuissantes, au culte exclusif, et partant stérile, du passé, ou bien à ces puérilités plus stériles encore qui ne laissent rien ni dans l'esprit ni dans le cœur.

Il n'y aura jamais assez d'hommes qui, à l'exemple de Berlioz, lutteront pour dégager la musique de tout ce qui l'amoindrit en la particularisant.

IV

L'ORCHESTRE

IV

L'ORCHESTRE

En face de cet état réfractaire encore du public à la musique d'art, je place maintenant l'orchestre, à qui incombe une forte part de responsabilité.

Il y a très-peu de bons orchestres, et rarement de bonnes exécutions.

La raison en est dans les incessantes modifications qui s'effectuent dans le personnel, dans la façon exclusive et

étroite dont on enseigne les musiciens dans les écoles, et en face de laquelle le chef d'orchestre, à qui manque le plus souvent le tempérament et les connaissances variées que ses fonctions réclament, s'abandonne aux succès faciles de la musique d'industrie.

Je ne puis qu'effleurer en passant tout ceci.

La plupart du temps les élèves d'un conservatoire sont des jeunes gens qui ont laissé de côté toute instruction première pour l'étude, non pas de la musique, mais d'un instrument. Ils y acquièrent de la virtuosité, quelques notions très-saines, mais très-superficielles, de goût et de style... et c'est tout. Sans doute on ne peut donner que des leçons restreintes de

style, on ne peut pas donner de leçons d'expérience, mais croit-on que des cours d'instruction élémentaire et variée, des conférences historiques et des démonstrations, des entretiens d'esthétique avec exemples à l'appui, ne seraient pas une base féconde pour les disciples d'un art qu'on peut hardiment appeler la résultante de tous les autres?

Le Conservatoire de Paris paraît devoir entrer dans cette voie depuis la haute et intelligente direction de **M.** Ambroise Thomas; mais nous l'y voudrions plus avancé; les progrès de l'art musical moderne le réclament impérieusement.

Le chef d'orchestre emploie naturellement, tels qu'ils sont, ces jeunes talents sans criterium. Il n'a pas le temps, en

supposant qu'il en fût capable, de leur inculquer ce qui leur manque, et, la fatigue du métier aidant, il en fait des routiniers, le pire des états d'être en toute chose.

De là tant d'exécutions mauvaises, à contrastes heurtés, à saillies malheureuses, qui dévoient le public; de là cette difficulté des nuances et du style d'ensemble, vraie chimère des orchestres; de là parfois cette impuissance à faire jaillir d'une œuvre ce qu'elle contient. Le musicien d'orchestre ressemble trop souvent au soldat qui fait partie d'une manœuvre sans savoir où elle le conduit. Il ne comprend pas assez qu'il doit faire concourir son individualité intellectuelle, aussi bien que son talent technique au carac-

tère, au coloris, à l'expression de la pensée renfermée dans un ouvrage et que le grand art est de savoir l'y fondre sans en faire abstraction. Nul n'est assez convaincu qu'une fois assis au pupitre il devient l'une des touches d'un clavier intelligent.

D'un autre côté, le chef d'orchestre n'est trop souvent qu'un praticien habile, un batteur de mesure *(tempista)* correct, mais incapable de se servir de ce clavier humain. Alors il est insuffisant, il ne voit que les lignes de détail; la préoccupation toute matérielle de l'exécution l'absorbe, et son amour-propre, si facilement surexcitable dans sa position, le poussant plus ou moins inconsciemment à substituer sa personnalité restreinte à

celles si diverses des maîtres qu'il interprète, il efface, il décolore en un mot, il fait fausse route, entraînant tout le reste avec lui.

Voici, du reste, le très-véridique souvenir d'une vraie charge de ce travers :

Il s'agit du grand concert annuel de la ville de X..., qui fait partie d'une des quatre grandes associations musicales de France.

La ville s'est mise en frais ; elle a invité les sociétés philharmoniques des villes voisines, fait venir de Paris des chefs de file émérites, des solistes hors ligne et un chef d'orchestre qui ne jure, dit-on, que par Beethoven et Wagner, mais dont, tout compte fait, la réputation repose sur

son habileté industrielle en musique, et sur ces inepties dansantes dont les opéras sont, à la honte de qui l'autorise, la matière première.

On répète : il y a dans la salle les Mécènes de l'endroit, le *comité* composé des *autorités* de la ville — autorités en toute autre matière qu'en musique, — et d'un groupe de hauts *dilettanti* ayant réclamé la faveur d'assister à la répétition et qui, comme toujours, se livrent à la plus aimable causerie tandis qu'on *exécute* Beethoven et Mozart.

Je dis *exécuter,* c'est le mot.

La lettre, machurée par les amateurs, surtout préoccupés de paraître forts à côté des artistes, n'a pas rendu un atome de la penséé des maîtres. Le chef d'or-

chestre n'y songe pas ; d'ailleurs on est pressé. Il adresse à l'orchestre le *speech* d'usage : « Mais, messieurs, c'est charmant, cela va tout seul ; encore une petite fois, et ce sera parfait. » Le groupe des *dilettanti* s'approche alors de l'estrade pour complimenter le *maestro*.

« Ce Z... me paraît bien fort, dit un ex-notaire, en le regardant par-dessus ses lunettes ! »

Une dame hasarde avec bon ton :

« Comme c'est beau, Mozart ! n'est-ce pas, monsieur ?

— Mozart, madame, répond Z..., le front dans l'enthousiasme, c'est l'azur de l'art, c'est le bleu !... le bleu pur. »

Une jeune fille blonde aux yeux bleus trouve la réponse du *maestro* heureuse,

et fait remarquer à sa petite amie brune :
« Comme ces artistes sont bien ! »

La petite brune aux yeux noirs fait une moue dédaigneuse qui veut dire « qu'elle ne trouve pas ». Un gommeux qui s'agite à deux pas de la jeune blonde se demande si l'on ne pourrait pas dire : des yeux Mozart!

« Je comprends moins Beethoven, reprend la dame bon ton.

— Et moi, dit l'ex-notaire, j'avoue que je n'y comprends rien du tout.

— Beethoven est... un peu sérieux pour le public, reprend Z... bienveillamment; c'est le musicien des penseurs.

— Si penseur que cela, fait la petite brune, qui se moque décidément. »

Z... sourit sans répondre, il a dit ce qu'il en sait.

La docte conversation se trouve interrompue par un de ces messieurs qui parle au *maestro* de « son Paris » et lui rappelle le succès fou de son quadrille du *Hanneton méconnu*. Le *maestro* se hâte de couper court à l'incident, qu'il traite de péché véniel, et de dire d'une voix modeste qu'il a apporté avec lui quelque chose de sa composition, une fantaisie qui s'appelle : *Un Ouragan au Kamtschatka.*

O grands dieux ! fait le chœur, mais il faut nous donner cela ! Kamtschatka !... L'ex-notaire, qui est un influent, trouve que le Kamtschatka jetterait dans le programme une heureuse variété, et qu'il

faut essayer l'œuvre. On se consulte; les artistes murmurent. Z... se fait prier; mais enfin on bouscule Beethoven. Z... déballe ses accessoires, et sa machine s'exécute :
— Un tissu de vulgarités, de platitudes. Mais on y entend le vent et la pluie, des jeux de bois et un coup de cymbale en l'air, destiné à préparer un passage d'*ut* en *la bémol,* qui fait pâmer ces dames. Leurs petits pieds frappent le sol en cadence du bout de leurs bottines, leur petit nez dilaté semble aspirer aux étoiles, on n'avait jamais entendu de machine à vent ni de cymbale en l'air dans le pays. Beethoven est décidément mis de côté, et l'ex-notaire trouve que Z... est le Jupiter des symphonistes.

Et le lendemain la *grrrande* fantaisie

triomphante écrase tout le reste; les protestations timides s'engloutissent sous les bravos; on demande à l'auteur vingt dédicaces de son œuvre, et le journal de la localité lance un compte rendu qui commence par ce cliché :

« Ils sont rares ceux qui, faisant abnégation d'une individualité artistique éminente, se consacrent tout entiers à la vulgarisation des chefs-d'œuvre de la musique; ils sont rares..., etc. »

Revenons aux choses sérieuses et concluons.

C'est tout à la fois l'infériorité, en général, du musicien en face de sa tâche, qui prolonge l'indifférence et la défiance du public pour la musique d'art.

C'est en grande partie la faute des artistes, si le public des concerts, en France et ailleurs, est encore loin de prendre pour devise ces mots qui, en Allemagne, brillent au frontispice des sanctuaires de la musique : *Res severa verum gaudium.*

Puisque les cours d'instruction élémentaire, les conférences historiques, les démonstrations pratiques, les entretiens d'esthétique sont encore, ou à peu près, à l'état d'embryon dans les conservatoires; le titre de directeur d'orchestre, l'apanage du premier venu; que chacun, chefs et artistes, s'efforce donc de comprendre son rôle et d'en être à la hauteur. Qu'un orchestre ne soit pas un simple enrôlement d'artistes pour un service public,

un attelage industriel; qu'il s'y fasse des études.

Si les signes de la musique sont des symboles d'idées beaucoup moins déterminées que la parole, et qu'il soit bien difficile d'en transmettre le sens par des définitions, on peut néanmoins enseigner à les comprendre. La méditation et l'exécution scrupuleuse des belles œuvres exercent peu à peu sur l'esprit une action qui finit par éveiller le sens du beau, endormi dans l'âme; le commerce assidu et patient de la réflexion avec l'*objet* en fait naître l'intelligence; les comparaisons amènent à découvrir le sens d'abord caché ou vaguement entrevu, et le jour vient où la révélation intérieure se communique électriquement, et rend l'or-

chestre maître de l'indifférence du public. Mais surtout, qu'il n'y ait pas d'exclusivisme; car la spécialité, qui n'est que l'égoïsme de l'esprit, est mortelle à l'art.

V

LES MAITRES

V

LES MAITRES

La musique est femme, a dit Wagner. « Comme la Nymphe des eaux errant dans le silence des forêts, elle n'a d'âme que du jour où elle est aimée. Mais, la musique italienne est une courtisane qui n'a de la femme que les sens ; la française, une coquette qui veut être admirée et aimée pourvu que son cœur soit à l'abri ; l'allemande, une prude hé-

rissée de scrupules et de vertu, plantureusement nourrie de dogmes et de formules, parfaitement froide d'ailleurs et stérile. »

Quelle sorte de femme est donc la musique, dit-il en continuant sa métaphore. « Une créature exquise, incomparable, qui se donne tout entière à qui l'aime sans réserve. Regardez Beethoven, regardez Mozart et son immortel *Don Juan;* est-il possible que la musique se donne jamais à l'un de ses élus avec plus d'impétuosité, d'abandon, de tendresse, et qu'elle s'épanche en de plus splendides débordements d'allégresse et de passion ! »

Ceux qui assurent que Wagner a outragé Mozart en toute occasion n'avaient certainement pas lu ces lignes.

Cette allusion toute germaine aux théories de genre, d'école; à l'esprit de nationalité si ridicule en fait d'art, est juste de tous points.

L'art n'a pas de patrie, il est humain. Mais il est fragmentaire et incomplet; il ne nous donne que des rayons distincts et isolés de la beauté, il ne nous donne jamais la source pleine et inépuisable, il nous la montre éparpillée dans l'espace et dans le temps : c'est à nous de l'y chercher.

ALLEMAGNE

BACH ET HÆNDEL (1685)

C'EST surtout au point de vue de la musique religieuse qu'il faut juger les premiers maîtres allemands.

Bach et Hændel représentent tous deux l'orthodoxie de la foi protestante, avec son esprit de libre soumission, sa gravité, son élévation morale. Hændel est plus biblique, comme le puritanisme anglais; Bach plus évangélique, plus chrétien.

Hændel a surtout traité les sujets de l'Ancien Testament, il en a reproduit la majesté et l'ampleur; il exprime plutôt la conception pure du Dieu ineffable, inabordable, jaloux; la grandeur héroïque du Dieu, chef d'Israël, que la tendre dévotion et l'onction chrétienne.

Bach représente admirablement la vieille piété protestante de l'Allemagne d'autrefois; il est sain et ferme; on le sent attaché aux vérités de la révélation comme aux règles de son art, qu'il manie avec une puissance et une conviction supérieures.

Comparés à Palestrina, Bach et Hændel sont des novateurs. Il y a dans Bach le germe de la déclamation et des récitatifs de Gluck.

On y sent, en outre, un certain naturalisme poétique allié à la profondeur de la pensée; des tendances vers le monde sensible, témoin la petite erreur d'une de ses cantates, où il se laisse aller à chercher l'imitation du bruit de l'eau qui coule, par de longues gammes ascendantes et descendantes.

Bach se meut toujours au sein des formules, mais son génie les anime d'un souffle puissant et elles répondent toujours au caractère sévère des œuvres de son esprit. On trouve chez lui une certaine forme rigoureuse et inévitable de développement et d'exposition imposée à la pensée, une sorte de raisonnement musical.

Il a apporté dans la fugue une verve

étonnante qui s'est comme accrue en face des entraves dans lesquelles elle est enfermée.

Cela n'empêche pas que ce style dégénérait en un formalisme vide, qu'il avait besoin d'être ranimé par un élément nouveau et moins restreint, et que l'ère de liberté qui lui a succédé était supérieure. On peut admirer le contre-point et être frappé de sa grandeur, sans méconnaître ce qui a suivi.

HAYDN (1732)

Haydn, c'est la foi catholique, la soumission naïve et spontanée, l'homme s'élevant à Dieu, non pas seulement par

l'intelligence, mais s'approchant de lui avec tout son être, son être intérieur et sensible, son imagination, ses passions, ses faiblesses même. Une préoccupation plus grande de l'amour qui couvre les fautes, que de la loi morale, un abandon d'enfant, une piété sereine et calme, mais sans élévation métaphysique; tels sont les côtés saillants du caractère d'Haydn.

Quand on lui demandait pourquoi sa musique religieuse était si joyeuse et si confiante toujours, il répondait qu'il concevait Dieu surtout comme infiniment bon, et que cette pensée lui donnait tant de confiance et de joie qu'il mettrait en *Allegro* jusqu'au *Miserere*.

On trouve en effet des traces de cette tendance dans les *Sept paroles du Christ*.

Sa gloire, ce sont les proportions qu'il a su donner à la symphonie.

GLUCK (1714)

A une époque qui n'avait rien vu au delà du drame racinien, Gluck, avec son sentiment exquis de la passion vraie, ses accents émus, la puissance de son style, devait apparaître comme un révélateur.

On peut juger à quel art faux et dévoyé la valeur de Gluck eut à faire face, en lisant les ridicules critiques de Laharpe, qui ne comprenait pas « qu'on pût aller au théâtre pour s'y exposer à entendre les cris d'un homme qui souffre. »

Ce n'était pas un symphoniste très-habile, un harmoniste bien hardi que l'auteur d'*Alceste*, d'*Iphigénie en Aulide;* mais il savait parler la langue de l'âme, il cherchait la vérité dans l'art, et c'était certes assez pour passionner toute une génération.

Aujourd'hui, on éprouve en entendant Gluck des impressions fort vives encore, et comme nouvelles; on sent dans toutes les situations de ses œuvres un resplendissement d'ordre et de clarté, je ne sais quoi qui n'est plus de notre siècle, qui fait contraste avec l'agitation confuse qui nous tourmente.

MOZART (1756)

Mozart est un de ces rares génies, de la même famille que Raphaël, à qui il a été donné à la fois et dans une égale mesure d'émouvoir l'être, de charmer l'imagination, de satisfaire le goût et l'esprit, et de répandre sur toutes choses un parfum de beauté et de grâces idéales.

Ses mélodies sobres, pures, ont je ne sais quelle secrète affinité avec les vierges raphaélesques; elles semblent en refléter les traits.

Voyez ses créations dramatiques : Dona Anna, Elvire, Chérubin; n'est-ce pas le doux abandon, l'âme enivrée du charme de la vie et y livrant sa tendresse.

Sa musique de chambre, sans grandes allures, a de la vie néanmoins, des étincelles; c'est un juste et parfait mélange d'harmonie, de mélodie, d'invention, d'inspiration et d'art.

Sa musique religieuse, comme celle d'Haydn, est un hymne d'amour, d'espoir, de pardon. On y sent Mozart, au milieu des dissipations du monde, attaché à Dieu par le fond intime du cœur, par un besoin secret de croire, d'aimer, d'adorer, de trouver un appui, une merci inépuisable.

A l'opposé de Beethoven qu'on pourrait définir le vertige et l'éblouissement d'une âme lancée dans l'infini, Mozart n'est que l'ivresse d'un cœur répandu dans la nature. Mais ces limites du do-

maine de son génie lui en ont permis l'expression la plus délicate et la plus touchante.

La grande gloire de Mozart c'est son *Don Juan*.

Ceux qui ont voulu faire de son don Juan une sorte de Prométhée luttant contre le Destin, se trompaient, ils n'énonçaient qu'un sophisme : Prométhée soutenait une lutte généreuse pour la conquête du vrai et pour le bien de l'humanité; don Juan ne représente que l'effort de l'homme pour satisfaire sa passion; il ne marche pas de combat en combat à la conquête de l'idéal, il tombe au contraire, de chute en chute, dans le gouffre où se perd toute souillure qui renie tout remords. Et Mozart l'a com-

pris, et simplement mais magnifiquement exprimé. Son *Don Juan* contient le mélange le plus harmonieux de l'ancienne légende et du développement de ce côté humain que Molière y a introduit; il a réellement créé, fixé le vrai caractère de don Juan; c'est sous les traits qu'il lui a donnés et avec ses accents qu'il vivra.

BEETHOVEN (1770)

Il y a tout au plus cinquante ans que Beethoven est mort; on le voit si immense en contemplant son œuvre, qu'on peut à peine admettre qu'une époque aussi rapprochée de nous l'ait contenu tout entier. On songe à je ne sais quelle légende homérique, quel rêve titanesque!...

D'autres artistes ont écrit un grand nombre d'ouvrages, mais on y retrouve toujours le même style, la même pensée, et je parle des plus forts comme des moindres. Voyez Chopin, cette figure si admirable dans un cadre modeste, dont tout l'œuvre n'exprime, dans un exquis langage, que le mal dont il doit mourir; voyez Weber qui partout reste frémissant de l'agitation fiévreuse et convulsive de son *Freyschütz;* voyez Mozart, cette sérénité qu'on a comparée à celle d'un beau lac bleu transparent et sans rides, et qui dans son *Requiem* a des sanglots dont les larmes sont plutôt des perles.

Beethoven, c'est la transformation incessante et l'envahissement superbe de

tout ce qui l'entoure. Aujourd'hui, adolescent aux impressions naïves; demain, lutteur intrépide jetant au ciel le cri de la victoire héroïque (Die Freuden); il échange ensuite sa ceinture de combat contre des ailes et plane dans l'infini, essayant des conversations solitaires avec Dieu.

« Ce qui fait la grandeur de Beethoven, a dit excellemment M. Barbedette, c'est l'universalité. Beaucoup n'ont été ou ne seront que des *genres*. Beethoven est universel. » Et par universalité, il ne faut pas seulement entendre cette puissance de conception qui fait qu'un même esprit embrasse un grand nombre de connaissances, la faculté de créer dans plusieurs branches de l'art, mais celle de

parcourir le cercle entier des émotions et des passions humaines. Michel-Ange, Raphaël, Léonard de Vinci, la plupart des grands artistes de la Renaissance, qui étaient à la fois peintres, statuaires, architectes, poëtes, n'étaient pas universels dans l'acception donnée à ce mot par M. Barbedette. Tous ne représentent plus ou moins, malgré des manifestations multiples, qu'un côté spécial de la nature humaine : Raphaël, la beauté dans la grâce ; Michel-Ange, la beauté dans la puissance et la force ; Beethoven représente, exprime tout. Il a tout ressenti, tout traduit. Suivant l'expression de M. de Lenz, c'est un *cosmos* humain.

Nul ne l'a précédé dans sa voie, nul ne pourra peut-être jamais l'y suivre.

La sphère où s'élancent et planent les autres n'est guère que l'aurore de la lumière où il s'est élevé.

Pour le bien comprendre, il faudrait connaître et pénétrer les convictions de son génie.

« La musique, disait-il, est une révélation plus sublime que toute sagesse, que toute philosophie. Dieu est plus proche de moi dans mon art que dans tous les autres. Il y a quelque chose en lui d'éternel, d'infini et d'insaisissable...

« C'est l'unique introduction incorporelle au monde supérieur du savoir... C'est le pressentiment des choses célestes. »

La femme qui nous a transmis ces pensées du maître des maîtres, Bettina, que son attachement pour Beethoven a tant

honorée, ajoutait : « Je ne crois pas me tromper en disant que Beethoven marche à la tête de la civilisation humaine. » Et c'est vrai.

Beethoven était déiste, sa théologie se bornait aux propositions suivantes, découvertes dans le temple de la déesse Neith à Saïs, dans la Basse-Egypte :

« Je suis ici présent, je suis tout ce qui est, ce qui a été et ce qui sera ; aucun mortel n'a soulevé le voile qui me couvre ; je suis unique, je procède de moi-même, et toutes choses me doivent leur existence. »

Ces inscriptions, tracées sur une feuille de carton sous verre, étaient suspendues au mur, au-dessus de sa table de travail.

C'est un penseur que Beethoven, un rê-

veur concevant Dieu d'une façon élevée mais philosophique, métaphysique, pleine d'une recherche ardente, passionnée, désespérée de la vérité, de la lumière, de la beauté, avec un esprit droit et sincère, un cœur noble et troublé. C'est une vie contemplative enfermée en elle-même, dont le besoin d'aimer, permanent, chaste et contenu s'élève en aspirations vers l'idéal.

A ces données, il faudrait encore ajouter quelques mots sur l'Allemagne, que Beethoven résume. Mais pourquoi y hésiterais-je? Admirer l'Allemagne, après tout, ce n'est pas glorifier ce troupeau d'Allemands qui se montre si fier de s'être laissé parquer et armer en vue d'une boucherie.

Le peuple allemand, si comprimé

comme peuple, avait fait son *Verbe* de la musique. — Chanter, c'est une délivrance! — Il a chanté avec un sombre amour; le choral de *Luther* a été sa *Marseillaise*, le *Roi des Aulnes* a fait partie de sa vie, et c'est par la musique que s'est faite la vraie communication de cette Inde de l'Occident avec le reste du genre humain.

La théologie enfantée dans son ombre et formulée par Indro de Castille, la scolastique professée par Albert le Grand, l'astrologie par Arithème, l'examen par Luther, l'art par Albert Durer, la science par Leibnitz, la philosophie avec Kant, l'esthétique avec Herder, l'esprit de découverte avec Humboldt, les lois des astres avec Képler; tout cela rap-

proché du reste de l'Europe et mêlé à ses énergies par la voix de Schiller et de Gœthe, s'est illuminé d'une clarté révélatrice dans l'œuvre du plus grand de ses artistes et de ses poëtes, dans l'œuvre de Beethoven.

Lamennais, Cousin, Edgar Quinet, Michelet, Jules Simon, Henri Blaze, George Sand, Victor Hugo, Dollfus, Barbedette, pour ne citer que des noms français, lui ont rendu cet hommage dans leurs pages les plus élevées et les plus éloquentes.

Pour moi Beethoven est plus encore : il n'est d'aucun temps et d'aucun pays, l'humanité est son domaine ! Il a la gloire d'avoir fait de la musique le langage supérieur de la psychologie. Il a dit plus

que Pascal. Au contraire de l'œuvre de Mozart, qui ne révèle qu'une tendresse démonstrative se répandant uniquement sur le monde et la vie, l'œuvre de Beethoven, plein d'un idéal mêlé au sentiment le plus pénétrant et le plus étendu de la nature, élève la pensée à la conception d'un être éternel, infini, source de toute vie et de toute clarté. La musique dramatique de Beethoven, comme ses symphonies et ses sonates qui ont la taille de véritables symphonies, participe à ces tendances, on y sent des êtres abstraits, impersonnels, des voix de l'âme, des principes, des éléments. Beethoven, c'est le pôle opposé à Rossini.

Ses dernières compositions, qu'on arrive à peine à concevoir (la 9e symphonie,

dont il a dirigé l'exécution sans l'entendre, et les derniers quatuors), datent du moment où, détaché des luttes et séparé du monde par un affreux malheur, il a dû inévitablement se retrancher dans une idéalité sans bornes, s'abstraire dans la pensée pure, et, à des idées déjà immenses par elles-mêmes, donner des développements au milieu desquels nos facultés perdent facilement haleine.

Ces pages, si pleines d'étrangetés et de splendeurs, de repoussées vigoureuses et puissantes, de phrases amères et belles, si elles ne sont pas le plus pur de son œuvre, sont assurément ce qui approche le plus du sublime.

C. M. DE WEBER (1786)

M. de Lenz, l'éminent critique, a dit de Weber, qu'il était le roman plutôt que la vie.

Le roman peut être très-humain, comme il l'est en effet dans la littérature moderne; j'aimerais mieux dire : Weber est le rêve plutôt que la vie.

La nature est bien l'élément de prédilection de Weber, mais non pas la nature simple, normale et si je puis dire *naturelle* qu'aimaient Haydn et Beethoven ; la nature, au contraire, dans ses acceptions les plus étranges et les plus grandioses, dans ses accidents les plus imprévus de lumière et d'ombre, dans ses suavités les

plus bizarres, aux heures secrètes et mystérieuses plutôt qu'au plein jour; la nature enfin qu'on rêve, qu'on désire et qu'on craint, plutôt que la vraie nature. Il en évoque toutes les puissances et les beautés occultes. C'est celle-là qui lui parle; il la voit se peupler et s'animer d'une façon fantastique, et c'est dans ce milieu mystérieux qu'il respire, qu'il se plaît, il s'y sent vivre avec plus de bonheur qu'au sein des passions humaines.

Aussi Weber n'a-t-il écrit de chefs-d'œuvre que dans le genre *fantastique* et *poétique;* l'élément essentiel du drame, les passions, les caractères aux prises dans la vie humaine, l'action enfin lui manque, et l'action c'est l'homme.

L'homme est rarement au premier plan

dans Weber ; son orchestre, qui est toujours le principal acteur, nous parle surtout des influences occultes qui, dans sa pensée, commandent à la vie.

Certes, ses personnages sont bien vivants, mais d'une vie fiévreuse et romanesque. Chez eux l'amour est chevaleresque ou mêlé de religion, de superstition légendaire. Les traîtres sont possédés du démon. Agathe est presque une sainte avec ses élans de candeur passionnée ; Euryanthe est une sorte de martyr du cycle chevaleresque ; Rezzia est une filleule des fées. Pour lui, les Ondines flottent au-dessus des eaux, les Elfes et les Willis passent dans les nuages ; le cor qu'on entend là-bas est un cor enchanté, et si quelque cerf effaré se sauve à travers les

taillis, c'est Samiel en personne menant la chasse infernale.

L'Allemand transporte dans les choses ce qui se passe en lui. S'il erre, poussé par son inquiétude, il se figure la nature agitée d'un désir inquiet. Si le murmure d'un ruisseau, le calme des bois, l'air vague et sombre du soir apaisent le tumulte de ses pensées, il se figure je ne sais quels êtres agités des mêmes impressions que lui, se plongeant dans cette vie de la nature où il aspire à se retremper, et y rêvant de fraîcheur et d'ombre éternelles. S'il prête l'oreille, ce sont mille voix diverses qu'il entend murmurer des douceurs infinies qu'elles appellent son âme à partager.

Cet échange poétique d'impressions,

qui est un des traits originaux du caractère allemand, cette tendance à donner une âme cachée à la vie universelle, Weber en est la personnification la plus complète. Il a trouvé des formes nouvelles, un coloris nouveau pour rendre ces aspirations troublées et ces relations mystérieuses avec l'extra-terrestre.

Les pédagogues lui ont reproché l'abus de l'emploi de l'accord de septième dont il a tiré des effets si inattendus, avec le même acharnement qu'ils ont mis vingt ans plus tard à reprocher à Wagner d'en proscrire l'emploi. Il y a là un contraste assez curieux : c'est par la suppression de l'accord de septième que l'auteur du *Lohengrin* est arrivé à des puissances de

coloris d'un éclat tout identique à celles de *Freyschütz* et d'*Oberon*.

L'orchestration de Weber, puissante, mouvementée, étrange et pleine de lueurs, est l'une des expressions les plus exactes de ce côté abstrait et symbolique de la pensée chez le peuple allemand.

MEYERBEER (1794)

Le compagnon d'études et d'impressions de Weber, mais ayant suivi une autre voie, et ne puisant pas comme lui sa force dans une conception tout absolue de l'art; moins abstrait, moins spécialiste, réaliste, au contraire, c'est-à-dire se préoccupant surtout d'être humain. Sa

phrase courte, serrée comme celle de Byron, toute grondante de passion, fouillant les agitations humaines et les symbolisant dans des mélopées hardies et violentes, a été toute une innovation. Penseur, chercheur à la façon de Balzac, diagnostiquant sans cesse et résumant ses observations dans une synthèse puissante où la pensée pure a peu de place, où la sensation et l'impression dominent, il a trouvé le vrai langage de la passion dramatique.

L'individualité de Meyerbeer n'a rien de l'exclusivisme national habituel. Né Allemand, Allemand par l'éducation, il a été tour à tour Italien par ses tentatives (*Emma di Resburgo, Marguerite d'Anjou, Il Crociato*), cosmopolite par ses

premiers grands succès (*Robert, les Huguenots*), et c'est après ces influences volontairement subies, systématiquement étudiées, qu'il a dégagé sa personnalité puissante, qu'il est devenu lui.

Ses opéras, tableaux immenses, conceptions gigantesques, son *Struensée*, n'emportent pas la pensée vers les espaces de l'idéal, ils ne frappent pas dans l'immatériel et la durée, mais ils saisissent, ils émeuvent, et donnent à l'âme un sentiment très-vif et très-élevé du réel.

SCHUBERT (1797)

Quel contraste entre la touchante personnalité de Schubert et celle dont nous

venons de mettre en saillie les principaux reliefs!

Amant passionné de la nature, doux, mélancolique et mystique avec une âme de feu, Schubert avait tout pour devenir un grand artiste triomphant, et le destin l'a placé dans un milieu de fiévreuses douleurs où s'est consumé son enthousiasme. On ne peut se défendre de je ne sais quelle sympathie qui serre le cœur, en parcourant ses œuvres et en lisant sa vie. Ses *Lieder*, c'est lui : leur forme, leur délicatesse d'expression, la simplicité exquise de leurs mélodies si pures, sont autant de reflets de ses impressions et de ses sentiments ; il n'en a rien cherché, il les a créés dans une sorte d'inconscience du travail de l'esprit. Rien de ce qu'on

avait fait en ce genre avant lui n'y ressemble : leur noblesse, leur grâce, leur harmonieuse concordance avec les paroles ont été sans modèle; ils sont la traduction toute simple et, par cela, merveilleuse, de ce naturalisme allemand dont il était le fervent adepte; et l'on peut dire qu'ils ont été pour la France, avec les dessins de Richter, une sorte de révélation de la vie de l'Allemagne. « Schubert a eu, dit R. Schumann, des accents pour les plus fines sensations; il a rendu sa musique aussi multiple que peuvent l'être les pensées et les volontés multiples de l'homme. »

Pauvre génie dont rien ne rebutait les convictions enthousiastes, et que nul bonheur n'a pour ainsi dire visité! Il a fallu

l'entremise de ses amis pour que la ballade du *Roi des Aulnes* vît le jour; aucun éditeur ne voulait de ce petit chef-d'œuvre, dont Beethoven s'est tant ému en le parcourant à son lit de mort, et qui lui a arraché ces paroles : « Il y a une étincelle divine en ce Schubert! »

Ces *Lieder*, c'est sa gloire. Il en a écrit un nombre extraordinaire, plus de huit cents, et tous sont des merveilles.

Le reste de son œuvre est aussi colossal.

Il a composé des opéras, des messes, des morceaux religieux, des quatuors, des sonates, des chœurs, des symphonies, et il est mort à trente et un ans.

Son besoin de composer, d'exprimer en musique ce qu'il ressentait, s'est ré-

pandu partout. Il l'empêchait de mûrir ses compositions de longue haleine; de là dans celles-ci, le manque de synthèse et de cohésion. Schubert marchait sans cesse, sans regarder derrière lui. Toutes ses œuvres, en général, brillent par la vérité de l'expression, la limpidité du coloris, et même par la force de l'expression, mais il en est beaucoup qui manquent du complément indispensable à toute œuvre d'art, un retour scrupuleux de l'artiste sur lui-même. « Il eût mis en musique, dit Schumann, toute la littérature allemande; dès qu'il sentait vivement, son émotion se traduisait en musique. Eschyle, Klopstock, si durs pour la composition, faisaient vibrer en lui les cordes les plus profondes aussi bien que

les faciles poésies de Wilhelm Muller. »

Sa grande symphonie, malgré un développement excessif, est une œuvre magnifique. Le premier temps de sa symphonie inachevée vous remue jusqu'au fond de l'être. Mendelssohn avait promis à Schubert mourant de la terminer sur le vaste plan où elle avait été conçue; mais cette promesse n'a pas été réalisée.

MENDELSSOHN (1809)

Un esprit critique, éclectique, épuré, indépendant de toute forme déterminée dans ses œuvres, mais ceci, faute de racines profondes. Son style est une sorte de résurrection des formes solennelles et

antiques, à laquelle l'expression romantique se mêle comme involontairement ; il en résulte je ne sais quoi d'indécis, de féminin, d'hybride, qui le fait flotter entre Bach, dont il n'atteint pas la magnificence sévère, et Weber dont il n'a pas la fantaisie si pleine de couleur.

On n'y reconnaît ni la fermeté d'un caractère, ni le signe d'une époque. Du génie souvent, du talent toujours, mais un talent plein de recherches, de calculs, qui intéresse plus qu'il n'émotionne.

Il a merveilleusement compris la sobre et sévère simplicité des tragédies grecques ; mais en voulant la traduire dans le langage de notre temps, il l'a travestie.

Je n'hésite pas à rendre Mendelssohn responsable de ce parti pris d'amalgame harmonique dont la jeune école allemande (Gade, Brahms, Hornemann, Abert) tend à surcharger ses inspirations. Le côté recherché, puritain du talent de Mendelssohn a joué le rôle d'une séduction d'aristocratie vis-à-vis d'une foule d'esprits qui l'ont un moment proclamé le rival de Beethoven, et désigné comme un nouveau chef d'école. Une telle opinion a trouvé des adeptes!

Il y a de Mendelssohn à Beethoven toute la distance d'un grand talent à un fulgurant génie.

Les libertés et les audaces de Beethoven sont des éclairs qui ont fait resplendir l'art musical; celles de Mendelssohn,

des abus qui l'ont entraîné vers la superfétation et l'obscurité. Ce qui s'attache le plus brillamment au nom de Mendelssohn, ce qui le montre le mieux dans la poétique effusion de sa haute intelligence, c'est la musique du *Songe d'une nuit d'été.*

RICHARD WAGNER (1813)

Ses idées, son but, Wagner les a longuement indiqués dans ses livres; il les poursuit avec une énergie frénétique dans ses opéras, une science immense, une puissance de conception gigantesque, qui l'entraîne peut-être au delà du vrai et du possible. Voici ce que j'en conçois et ce que j'en puis définir:

Avant Gluck, l'opéra procédait de la cantate dramatique; le poëme n'y avait qu'un rôle effacé et timide; il était l'humble esclave du compositeur. Gluck tenta de ramener à son véritable rôle la création du poëte et de faire de la musique le coloris de l'œuvre. Mais une telle innovation ne pouvait être qu'une ébauche, le drame lyrique n'étant alors qu'une sorte de pastiche de la tragédie grecque approprié à la fantaisie d'une aristocratie routinière, où l'*ineluctabile fatum* devait toujours être placé sous la volonté omnipotente du maître de par le droit divin, et où la passion humaine, par conséquent, avait peu de place.

Wagner prit la tentative de Gluck pour point de départ. Il conçut la pensée d'un

drame réunissant et mettant en jeu tous les éléments dont dispose l'humanité. Il se dit que tous les arts apporteraient leur mutuel concours à l'œuvre commune au lieu d'être les auxiliaires de la musique et que liés, soutenus par cet élément vital, ils produiraient évidemment une œuvre animée, comblant les instincts de la génération actuelle, et répondant à toutes ses aspirations.

Il chercha donc la forme à donner à la musique dans ce rôle à la fois moins exclusif et plus précis qu'elle doit prendre selon lui.

De là ces nouvelles allures qui ont tant surpris les oreilles habituées à ne trouver un sens à la musique scénique que dans la mélodie encadrée d'un mesquin

travail harmonique, à n'admirer que cette piètre besogne de marqueterie à laquelle on s'est livré pendant plus de cent cinquante ans en France et que l'Italie songe à peine à modifier aujourd'hui.

Le point de départ de Wagner se trouve résumé dans cette phrase d'un de ses livres : « Vous voulez le drame réel, a-t-il dit, et vous vous en tenez à la mélodie absolue, celle qui prétend dominer à l'exclusion de tout le reste et qui n'a d'autre but que de se faire valoir. »

Il prit alors pour modèle cette mélodie de Beethoven, qui, décomposée en ses plus petites parties, affecte les formes les plus variées, les plus inattendues tout en découlant de l'idée mère. Il pensa qu'en l'appliquant à un caractère, elle en con-

stituerait le relief, que le drame lyrique serait dégagé par là de ces efflorescences parasites qui, sous prétexte de contrastes, viennent en troubler l'action et les développements.

Assurément, c'est là une grande idée. Si grande et si vraie qu'elle germe aujourd'hui dans l'esprit de tous les compositeurs de mérite en France, et qu'on peut lui appliquer ces paroles de Schiller : « L'art, un jour, lorsqu'il s'adressera à l'ensemble des spectateurs et non à une catégorie, sera le grand instructeur de l'humanité. »

Mais Wagner, une fois engagé dans cette voie, s'est laissé entraîner. A la forme légendaire choisie d'abord par lui et qui, rapprochant les croyances com-

munes des peuples, et faisant ressortir leurs secrètes affinités, se prêtait le plus largement à la réalisation de son plan, il a tout à coup substitué le mythe comme seule matière du drame ; il a voulu nous ouvrir ces voies ténébreuses où le rêve touche à la réalité ; il a voulu enfin dérober le drame aux *incidents extérieurs de la vie* pour nous montrer ce qu'il appelle *les motifs intérieurs de l'action*.

Là, évidemment, Wagner s'est égaré. Sans m'arrêter à discuter ce que le langage symphonique de la musique, qui a sa raison d'être quand il parle sans auxiliaire à l'esprit, peut avoir d'insuffisant à corroborer une action dramatique, fût-il toujours aux mains d'un homme de sa valeur, je me demanderai si nous devons

chercher les émotions de la vie en dehors d'elle.

Nous n'allons pas tout droit du berceau à la tombe; chaque phase de notre existence est traversée par des dissonances, des déchirements qui nous ramènent à la réalité; et c'est folie que de songer à oublier dans l'homme sa vie matérielle et terrestre — *Guenille*, si si l'on veut, on sait qu'elle lui est chère.

Wagner, considéré dans l'ensemble de son œuvre, est à la fois naturaliste, *dérivant* de Weber, et mystique comme Beethoven était idéaliste. Son esthétique peut se caractériser par tout ce qui est grandiose, immense, excessif. On pourrait dire de lui qu'il est comme une résul-

tante de toutes les énergies qui l'ont précédé, et dont la trajectoire s'égare à travers les gravitations gigantesques qui la sollicitent.

On retrouve dans ses œuvres la pensée des pages les plus étranges de *Louis Lambert,* on y sent cette soif de l'air pur et de l'azur illimité que Balzac met sur les lèvres de Séraphitus entraînant Mina aux bords du Falbeg. On y découvre aussi des affinités avec certaines poésies de Baudelaire.

La fameuse *Élévation,* des *Fleurs du mal,* est absolument la traduction en vers du *Vorspiel* de Lohengrin. Bien des sonnets du poëte peuvent s'appliquer aux créations des types féminins de Wagner :
« Ces profils vagues, ces yeux aux rayon-

nements stellaires »; et l'apothéose de *Tristan* et *Yseult* se trouve symbolisée d'une façon éclatante dans ces vers de la *Mort des amants :*

> Un soir fait de rose et de bleu mystique
> Nous échangerons un éclair unique
> Comme un long sanglot tout chargé d'adieux...
> Et plus tard un ange, entr'ouvrant les portes,
> Viendra ranimer, fidèle et joyeux,
> Les miroirs ternis et les flammes mortes.

Son nouvel ouvrage, les *Niebelungen*, conception colossale, d'une vigueur, d'une science étonnantes, est la manifestation la plus complète de ses idées.

ROBERT SCHUMANN (1810)

Voici un génie qui, par la seule puissance de sa riche organisation, s'est élevé au *culmen* de l'art. L'observation, la méditation et la critique ont été ses uniques maîtres. A vingt ans, Schumann, qui composait comme tant d'autres sans aucune des connaissances sérieuses que la musique réclame, fondait un journal musical audacieux, frondeur, où se donnaient carrière ces besoins de dédains et ces enthousiasmes sans mesure, qui sont l'apanage et le défaut si charmant de la jeunesse. Son amour du beau, sa sensibilité, jetaient là le trop-plein de son

âme; son goût s'y formait ; son instinct des choses vastes et lumineuses y essayait ses forces, lorsque tout à coup un amour immense, qui devait être toute sa vie, vint donner l'essor à cet épanouissement.

La femme qui le lui inspira, Clara Wieck, âme de feu, intelligence d'élite, talent musical extraordinaire, devint l'inspiration vivante de Schumann, son autre *Moi*, et c'est alors qu'il sentit le besoin de ces études techniques qui lui manquaient : études agitées, mêlées de trop de passion pour être suivies, et qui furent plutôt une sorte de divination.

De là des défaillances et des obscurités dans ses œuvres à côté de sentiments, d'inspirations, de splendeurs d'expressions que rien ne surpasse. « Il y a,

s'écrie-t-il dans une lettre, il y a certainement dans ma musique quelque chose des luttes que Clara m'a coûtées, des joies ineffables et infinies qu'elle m'a données : tout a pris sa source en elle. »

A travers cette merveilleuse floraison de génies que je viens d'admirer, l'image de Schumann m'apparaît comme une fleur à part, une fleur étrange sans racines, nourrie d'une séve puissante prise à une tige ignorée, fleur superbe et comme maudite, dont le large et luisant feuillage étale son aspect sombre à la lumière du ciel, et en reflète toutes les teintes. L'azur et l'ombre mystique des lointains espaces, l'éclat du jour et celui des lueurs stellaires, l'espoir et le regret, le crépuscule et l'aurore, tout s'y entre-croise, y

miroite, y éblouit. Pour qui sait bien voir dans ce chatoiement de lueurs que le fond d'un doute assombri rehausse, c'est un charme, un trouble délicieusement accablant que cette contemplation. On y sent je ne sais quoi de fatal qui passe sur l'âme, et y provoque des effrois vagues et des voluptés sans nom.

Écoutez son ouverture de *Manfred*, son *David*, sa *Péri*, son *Concerto* (*op.* 14) les *Kreislerana* et ses *Lieder*..... jusqu'à son *Eden*. Un être si délicat, si exalté, à qui ne suffisait point la sphère des sentiments les plus intraduisibles, et qui s'attaquait aux émotions survitales, devait s'épuiser vite.

A trente ans, en écrivant son *Éden*, Schumann était déjà fou !

LISZT (1811)

« Nous sommes, en Allemagne, un certain nombre d'intelligents qui voyons clair dans la destinée future de l'art ; ce que les classiques appellent les obscurités de la musique nouvelle n'existe pas pour nous. »

Cette réponse faite par Liszt aux critiques de Fétis le dépeint tout entier.

Une fougue, une audace toute chevaleresque, quelque chose qui ressemble au courage âpre et fier des anciens preux, et qui le pousse sans cesse à la rescousse de l'inconnu ; un sentiment dominant de la vraie grandeur, des élans vers le beau continuellement entravés par une surexci-

tation nerveuse dont il n'est pas maître, et qui paralyse en les assombrissant toutes ses conceptions : tel est l'aspect du génie de Liszt.

Pianiste prodigieux, musicien profond, poëte enthousiaste, il s'est fait de tous ses dons et de toutes ses conquêtes des armes pour une révolution de l'art. Ce qu'il a tenté d'efforts dans ce sens est immense. Il eût réussi s'il n'eût pris pour guide que son sentiment du beau. Mais cette névrose, qui est la maladie endémique de l'art actuel, l'a entraîné hors du vrai. De là la complication de sa pensée, les heurts de son harmonie, ces violences de contrastes qui enfièvrent jusqu'aux pages où brillent les lueurs les plus pures.

Sa pensée a en outre un coloris spécial

et étrange, puisé sans doute aux sources des idées qui sont l'âme de sa mère patrie. On sent je ne sais quoi de méphistophélique traverser sa pensée à mesure qu'elle se déroule, et l'égarer en y jetant les fauves reflets d'ombres fantastiques. Dans ses rapsodies, cette étrangeté va jusqu'au merveilleux.

C'est une nature tourmentée, puissante et avide, qui s'épuise en sublimes frénésies.

Quelque prétentieuses que paraissent les paroles de Liszt placées en tête de cette esquisse, elles sont justes. C'est à lui, c'est à ses efforts, à sa persévérance, à l'énergie extraordinaire de son intelligence que la musique « de l'avenir » doit d'avoir résisté à l'acharnement de l'igno-

rance, et d'avoir compris la place qu'elle occupe aujourd'hui.

—

L'Allemagne est riche en ce moment de talents jeunes et vigoureux. Après Joachim Raff, l'auteur d'une admirable symphonie *Im Wald* : Brahms, Hofmann, Hornemann, Abert. Y a-t-il là l'espoir d'une pléiade nouvelle, et doit-on attendre un agrandissement à l'art de cette jeunesse tout imbue de science, mais dont le génie semble encore, comme l'Isis égyptienne, entouré d'un triple voile qui le dérobe aux regards ?

CHOPIN (1810), GLINKA (1804)

Saluons en passant deux maîtres de l'extrême Nord : Chopin, la rêverie navrée, la mélodie faite larmes, fille de ces nuées grises qui flottent sur les cimes des forêts hyrcaniennes, et empruntent à la lumière d'un pâle soleil des reflets d'étrangeté céleste; Glinka la personnification si remarquable de la passion musicale de la Russie.

Il y a dans la manière de sentir et d'exprimer de Glinka une grandeur rude et superbe, qui rappelle l'éclat rigide des neiges, les reflets des lacs aux teintes « d'acier bruni » dont parle Balzac, et des

douceurs claires et calmes qui saisissent puissamment.

Meyerbeer avait en haute estime le talent de Glinka, le coloris de ses compositions orchestrales. L'art a fait certainement une perte le jour où l'incendie qui dévorait les manuscrits les plus chers de l'artiste l'atteignit au cœur et le tua.

Je reviendrai sur Chopin en parlant de Bellini.

ITALIE

Nous avons dit qu'il fallait, en musique, faire réserve de la question de climat et de tempérament.

La nature allemande, avec ses fraîcheurs touffues et mystérieuses, ses brouillards, le Waldleben, les profondes vallées de la Forêt-Noire produit nécessairement la vague rêverie.

Le Midi, où tout est ouvert, lumineux, extérieur, enivrant, agit autrement sur

l'homme. La nature l'y pénètre d'une caresse si douce qu'elle lui fait oublier toute autre chose que de la sentir.

La musique d'art se montre donc, en Italie, toute différente de ce qu'elle est en Allemagne. Elle se présente sous un aspect bien plus facile à envisager, parce qu'il est moins élevé, plus uniforme.

On n'y trouve ni aspiration ni mystère, tout y est éclat, volupté, et je fais de cette appréciation une formule applicable sans restriction à tous les génies de l'Italie. Aussi l'esquisse en sera-t-elle rapide.

La naïveté de l'enfance séduit dans les vieux maîtres italiens. Les Monteverde (1568), les Scarlatti (1649), les Léo (1694), les Palestrina (1691), les Pergo-

lèse (1704), les Sacchini (1735), les Cimarosa (1749), etc., doivent être salués avec reconnaissance dans leurs imperfections, leurs puérilités, car ce sont les pères de la musique. Il ne faut pas oublier qu'ils représentent l'enfance de l'art, de même qu'il ne faut pas leur faire un mérite de ce qui leur manque, et l'exalter à l'égard de ce qui leur est propre. La maturité, je le répète, s'achète au prix de quelques pertes et de quelques sacrifices, et c'est une faiblesse de les regretter.

PICCINI (1728)

Piccini a dû en grande partie sa célébrité à l'antagonisme musical dont son

nom fut le drapeau à Paris; on se rappelle la querelle des *Gluckistes* et des *Piccinistes.* Ses productions ont vieilli, elles datent essentiellement de son époque et y restent confinées. Il y a cependant, dans quelques-unes d'entre elles, dans les cantilènes de sa *Didon,* par exemple, un sentiment délicat, une expression des plus pénétrantes. Mais c'étaient là des charmes de détail; la rivalité de son œuvre avec celui de Gluck ne pouvait avoir de consistance, et elle s'éteignit en même temps que l'artiste.

CHERUBINI (1760)

Cherubini est un érudit en musique. Son œuvre, académique s'il en fut, pesé,

mesuré, où l'on se heurte à des obstinations de magister[1] qui tranchent grotesquement sur des convictions solennelles, est un reflet du temps qui l'a vu éclore; tout y est pompeux et comme artificiel. Le côté scolastique, qui est très-pur chez lui, a vivement séduit l'Allemagne; elle

1. Le caractère de l'homme nuisait beaucoup à l'artiste en Cherubini. C'est lui qui, directeur du Conservatoire de Paris, gardait toujours une place vacante, « en cas de besoin ». A ceux qui lui présentaient des élèves d'avenir, il répondait invariablement : « Zé n'ai piou de piace. — Mais vous en avez une en réserve. — Hé bien oui; mais si zé la donne, zé né l'aurai piou. » On ne pouvait le sortir de là.

Il répondit un jour à Berlioz qui voulait donner un concert dans la salle du Conservatoire : « Pourquoi voulez-vous donner un concert? — Mais, pour me faire connaître. — Ma, zé n'ai pas bésoin qu'on vous connaisse, moi. »

l'a déclaré le premier compositeur de son temps; en revanche, il a peu séduit l'Italie, où l'on peut dire que ses œuvres sont restées inconnues. Le grand talent de Cherubini se trouvait surtout à l'aise dans la musique religieuse, et il y a laissé nombre de compositions d'un grand style et d'une beauté réelle. Sa messe du sacre est un chef-d'œuvre.

Cherubini a eu, pendant vingt ans, l'honneur d'inspecter, puis de diriger les études du Conservatoire de France, et de compter toutes sortes de grandes illustrations parmi ses élèves.

SPONTINI (1774)

Comme Cherubini, Spontini a trouvé sa vraie manière en France, où il a écrit les œuvres qui l'ont immortalisé. Son orchestration, parfois obscure et incorrecte au point de vue rigoureux de l'Académie, a été une tentative vers les grands effets dramatiques. Son style est celui de la tragédie lyrique, de l'école dramatique française d'alors, mais il est en même temps plein d'élan et de grandeur ; il a des chutes de phrases saisissantes, pathétiques, passionnées, et c'est un vrai poëte que l'auteur de *la Vestale*.

Mais placez Spontini en regard de Mo-

zart : où sont la tendresse, la grâce, le charme que celui-ci possédait à un si haut degré? Certes, je suis loin d'admettre que Mozart soit un type immuable et définitif; il s'en faut qu'on trouve dans sa vie, si brève et si fiévreuse, tous les cris qui s'échappent, aux heures sacrées, des abîmes creusés dans l'âme par les aspirations, par la douleur; mais l'existence superficielle de Mozart nous montre les mille agitations de la nature humaine, tandis que l'être se sent d'une seule pièce dans l'œuvre de Spontini. Or je ne sache pas que l'être humain soit ainsi. Au milieu de ces passions profondes et fatales qui l'entraînent, il a des retours de douceur, de tendres sentiments qui le pénètrent, qui le troublent.

Le génie de Spontini est de ceux qui ne conçoivent que les grandes passions indomptables, accablantes et tendant à ne faire de l'amour qu'un cauchemar douloureux.

ROSSINI (1792)

A l'époque où Rossini a débuté dans l'éblouissante carrière qu'il a parcourue, une plaie envahissait l'Italie, toute chaude encore et rayonnante de ses premiers enfantements harmonieux; cette plaie, c'était les sopranistes! Ces monstruosités artistiques, léguées au théâtre par les maîtrises, dans le XVIII^e siècle ; ces incommodés[1], comme les appelait M^{me} de

1. J'ai lu quelque part dans *le Ménestrel* que

Longueville, enivrés de succès que nous ne comprendrions plus aujourd'hui, s'étaient emparés de la science et du compositeur. Ils avaient si bien imposé leur virtuosité, que l'opéra n'était plus devenu, comme le dit l'abbé Arnaud, qu'un concert contenant une série de morceaux isolés, d'interpolations, de passages sans cesse identiques, nageant à la dérive dans une action quelconque dont on ne se préoccupait guère, et reliés

l'enthousiasme pour les sopranistes italiens fut si grand que les dames de Vienne firent frapper à l'effigie de plusieurs d'entre eux des médailles qu'elles plaçaient au bout d'un long ruban au milieu de leur poitrine. On se demande, dit l'auteur de l'article, quelles prières pouvaient bien écouter, du fond de leur jolie niche, ces bienheureux infortunés.

scrupuleusement entre eux par le récit traditionnel. Quand on songe qu'aujourd'hui encore, on retrouve en Italie cet usage; que chaque loge est un salon où l'on reçoit ses amis, où les causeries et les sorbets ne s'abandonnent que pour entendre gazouiller l'héroïne et soupirer le ténor, sauf à retourner ensuite aux *confetti* ou à la phrase inachevée[1]!

Rossini bouscula les sopranistes, mais il ne put transformer l'opéra-concert. La vie italienne, passionnée, bouillonnante, toute de voluptés, et dont son intarissable génie mélodique se trouvait être le vrai

[1]. Il y a plus encore, on coupe en deux un opéra par un ballet *quelconque* en trois ou quatre actes, qu'on intercale, « *dans le but de rendre l'opéra plus intéressant* » (textuel).

langage, ne voulut pas admettre d'autre forme. Et notez que cette forme est à peu près restée aujourd'hui.

Rossini s'est donc contenté de traduire son besoin de s'épanouir en allégresse sur toutes choses, et il a *chanté,* en y mêlant, hélas! cette triste plaie de l'art, le *virtuosisme,* la prière de Moïse, la tristesse de Desdemona, et jusqu'aux angoisses de la *Mater dolorosa.* Mais comme il les a chantées!

Tous ces joyaux brilleront sans doute d'un éclat immortel; les opéras qui leur servent d'écrin s'effaceront rapidement dans l'avenir. Il ne restera de cette montagne de partitions si insoucieusement entassées par Rossini qu'un adorable chef-d'œuvre, *le Barbier,* et le monument d'art

mélodique où brille son génie, *Guillaume Tell*. Pour tout ce qui n'est pas cela, la muse du maestro de Pesaro n'est qu'une enchanteresse qui poétise ce qu'elle effleure, mais ne jette d'attaches sur rien et laisse à chaque chose le parfum enivrant d'un désir qui devient un regret.

Rossini a comme pressenti ce jugement de l'opinion publique lorsqu'il s'est écrié : « C'est un art fugitif que la musique ; ce qu'un siècle admire, un autre le dénigre, et le courant de la mode entraîne bien souvent avec lui ce qu'une génération croyait impérissable. J'espère pourtant que trois choses me survivront : le 3ᵉ acte d'*Otello,* le 2ᵉ de *Guillaume Tell* et le *Barbier* tout entier. »

Cette appréciation sévère a dû bien

coûter à son esprit si enjoué et si moqueur.

MERCADANTE (1797)

Une harmonie toujours élégante et correcte, une orchestration nourrie et puissante, une couleur italienne très-pure : voilà les qualités de ce maître.

Il lui a manqué l'originalité dans l'inspiration, et cette force d'individualité qui constitue le génie, qui l'entraîne à la lutte et le fait parvenir au premier rang. C'est dans ses ouvrages qu'on trouve encore les vestiges de la véritable école italienne.

DONIZETTI (1798)

Moins tendre, moins vague que Bellini, aussi passionné, plus expressif et plus vital, Donizetti a le sentiment dramatique plus développé. Il a eu le malheur de rencontrer sur sa route un génie dont les succès éblouissants ont influé sur sa personnalité et en ont empêché le développement. Il a procédé de Rossini et n'a cherché sa voie qu'à l'ombre des œuvres de ce maître, et en les imitant dans leur forme.

Il a néanmoins des trésors de grâce et de charme. Que de finesse dans son *Don Pasquale*, que de souplesse et de brio

dans sa *Fille du Régiment*, que d'accents émus et vrais dans sa *Lucia!* La mélodie de Donizetti n'est pas nue comme celle de Bellini; des grâces, des élégances d'orchestration d'une vraie beauté la soutiennent et en rehaussent harmonieusement l'éclat.

Est-il rien de plus exquis et de plus délicatement accompagné que la cantilène de *la Favorite* : *Ange si pur;* que la plupart des mélodies et des scènes de *Lucie;* rien de plus poétique et de plus touchant que cette création musicale d'une seconde Ophélie, que les accents voilés de son amour chaste et douloureux?

Et quoi de plus émouvant que les sanglots d'Edgard au dernier acte, le coloris

que la musique répand sur toute cette scène où sont si admirablement exprimés le désespoir et les convulsions d'une âme déchirée !

Comme Rossini, Donizetti a eu les doubles accents du sourire et des larmes; et la mort, en le surprenant avant que sa personnalité se soit dégagée de l'influence rossinienne, a sans doute fauché les plus belles fleurs de son inspiration.

BELLINI (1809)

Bellini s'est élevé moins encore que ses prédécesseurs et ses émules aux conceptions dramatiques de l'art; c'est surtout un idylliste charmant, le chantre des

mélancolies ardentes et passionnées de l'amour.

Il n'y a aucun rapport à établir, et cependant il y a une parenté lointaine, entre Bellini et Chopin; ce sont deux âmes à qui la nature, ici mystérieusement fécondante sous les rayons d'un pâle soleil, là éblouissante de vie et luxuriante de fleurs, a donné des reflets tout différents d'une même tristesse. Chopin a pour lui les richesses harmoniques et les délicatesses infinies de la forme; Bellini, la mélodie tout éclat et volupté; mais chez tous les deux la mélancolie, qui constitue le seul domaine de leur génie, n'est pas saine. C'est une nostalgie de l'inconnu extra-terrestre, résultant d'un état maladif de leur nature.

Or, lorsqu'elle n'est pas l'amour et le sentiment du divin, la tristesse de ce que les choses sont mêlées de mal et de bien, de ce que rien ne demeure; lorsqu'elle n'est pas un retour sur nous-mêmes, une aspiration de ce monde imparfait à la perfection suprême (comme dans Beethoven), de ce monde dépendant à l'indépendance souveraine, de la vie dispersée à la vie pleine et toujours identique à elle-même, la mélancolie n'est qu'un égarement. Égarement plein de charmes, de voluptés, d'ivresses, mais aussi de défaillances et de douleurs.

Toutes les mélodies de Bellini n'expriment que sa mélancolie. L'harmonie pâle qui les suit, au lieu de les envelopper, de les grandir en ajoutant à leur

poésie, comme ces longs plis déliés de la statue de Polymnie qui la font déesse, les a laissées nues, débiles et sans soutien. On sent des ombres terrestres obscurcir leur grâce; elles n'ont rien qui console, et tout en enivrant, elles entraînent à ne songer qu'aux espoirs évanouis.

VERDI (1814)

On ne saurait nier que pendant près de vingt ans de sa carrière artistique, Verdi ait sacrifié ses dons naturels à l'ambition d'une popularité bruyante, qu'il se soit fait de l'art un moyen, non un but.

Avec moins d'indifférence pour l'œuvre

des grands maîtres et une étude moins tardive de leurs chefs-d'œuvre, Verdi aurait pu tenter de ramener la musique dramatique italienne à ces rapports de mouvement et d'unité qui lui ont manqué jusqu'ici. Le rôle eût été beau, et il en était digne ; mais il coupa court à toute velléité de lutte et de conquête en ce sens. Pressé de jouir, et trouvant dans l'amour du peuple italien pour la mélodie quand même la base du succès rapide qu'il cherchait, il se prit corps à corps avec elle, l'étreignit, l'obligea à des violences de rhythme, d'unissons et de stridences dont l'éclat faux et enfiévré lui donna pour admirateurs la masse toujours si compacte de ceux qu'entraîne le mauvais goût.

On ne saurait trop regretter la plupart des pages de *Simon Boccanegra*, d'*Attila*, d'*I Due Forcari*, de *Nabucco*, d'*Ernani*.

Mais l'évolution s'est faite ensuite ; l'âme de l'artiste a pris le dessus sur le parti pris du compositeur; et la transformation, sans être aussi complète que celle de Gluck, de Rossini, de Meyerbeer passant de *Margarita d'Anjiù* et du *Crociato* à *Robert le Diable* et aux *Huguenots*, a été très-sensible et s'est montrée riche de promesses pour l'avenir. *Rigoletto*, le *Ballo in maschera*, derniers ouvrages qui se rattachent à sa première manière, sont en effet à mille lieues de leurs aînés et ont des pages marquées du sceau des chefs-d'œuvre.

Don Carlos, la *Forza del Destino* ont

été des tentatives, des ébauches dont *Aïda* et la *Messe de Requiem* viennent de nous donner le dernier mot. On ne peut plus dire après ce *Requiem*, quelle que soit l'indépendance de forme dans laquelle l'auteur l'a traité; on ne peut plus avancer, après *Aïda*, que Verdi n'a étudié ni Berlioz, ni Wagner, ni le *Don Juan* de Mozart, ni les autres maîtres; et pour quelques enthousiasmes que ces œuvres ont détachés de lui, Verdi aura gagné des admirations et des sympathies d'une tout autre valeur, et qui doivent singulièrement encourager et flatter les efforts de ses nouvelles tendances.

Les jeunes compositeurs qui ont pris pour modèle le Verdi de la première manière pullulent en Italie, absolument

comme les chanteurs qui ont perdu à l'interpréter la trace de belle école des *Pasta,* des *Sontag,* des *Alboni,* des *Rubini* et des *Lablache.* Je n'en vois que deux dont l'originalité se fasse pressentir, et dont les œuvres contiennent une promesse : C. Gomez, l'auteur des *Guarini,* et Ponchielli, l'auteur d'*I Lituani.*

Toute cette appréciation des maîtres italiens et de la musique italienne, que je n'hésite pas à qualifier de musique de sensation, pour être sainement jugée par le lecteur, doit être rapprochée du point de vue sous lequel l'art est envisagé dans ce livre.

FRANCE.

La France a le génie de l'assimilation ; aussi sa musique, née en quelque sorte de l'exemple et de l'entraînement des maîtres accueillis par elle, et auxquels de tout temps elle s'est empressée de donner droit de cité, est-elle éminemment éclectique. Elle doit, dans un temps donné, produire le *criterium* de la vérité dans l'art. Qui dit assimilation dit progrès.

On ne saurait prétendre que la plupart des sommités de chaque époque, depuis Lulli jusqu'à Meyerbeer, se soient fortuitement donné rendez-vous en France ; on ne saurait surtout méconnaître les transformations que toutes ces intelligences ont subies au contact des idées françaises, l'essor qu'elles y ont trouvé, et la consécration que leur renommée est venue y recevoir.

Il y a là une destinée.

C'est en France que Jomelli, que Lulli et Campra ont trouvé la *scène*, le *récit obligé* de l'opéra ; que Francon de Cologne posa le premier les règles qui régissent les rapports mutuels des consonnances et des dissonances ; que Gluck et Piccini écrivirent presque toutes leurs

œuvres et rencontrèrent des convictions et des ardeurs toutes prêtes à ériger en théorie leurs tentatives; que Spontini composa sa *Vestale* et son *Fernand Cortès;* que Cherubini se fit connaître; que Rossini conçut *Guillaume Tell;* que Bellini donna ses *Puritains;* Donizetti, sa *Favorite,* sa *Fille du Régiment;* Meyerbeer tous ses grands ouvrages; Verdi, son *Don Carlos;* que des théâtres et des concerts furent créés à toute époque, pour chaque genre de style; et que Mendelssohn, un puriste, entendit, de son propre aveu, « la plus parfaite exécution » de ses œuvres et de celles de Beethoven.

La musique française est donc une sorte de synthèse, encore incomplète, mais

se faisant jour à mesure qu'elle marche vers son couronnement, glanant sans cesse, plus largement aux riches et poétiques sillons de l'Allemagne et de l'Italie, recueillant, lentement il est vrai, mais avec tact, ces sucs vigoureux qui lui viennent de l'étranger et qu'elle épure pour les mélanger à la séve exquise du sol, indigène. C'est elle enfin qui prépare, à l'aide de ses nouvelles productions, la vulgarisation du type gigantesque indiqué par Beethoven et suivi par Berlioz, d'où la forme de l'art libre et humain doit sortir un jour.

Cet esprit de recherche et d'assimilation se manifeste plus ou moins, mais se retrouve toujours chez les anciens maîtres français. Il est le fonds, pour ainsi dire,

de leur individualité, le trait principal de ceux dont il me reste à faire la rapide ébauche avant d'arriver à nos jours.

Après Rameau (1683) qui, prenant le système de Lulli pour point de départ de ses recherches, s'occupa plutôt des théories constitutives des signes de l'art que de l'art lui-même ; après Gossec (1733), dont les essais symphoniques parurent en France en même temps que ceux de Haydn en Allemagne, vint Catel (1733) dont les travaux, réformant l'œuvre de ses prédécesseurs, contribuèrent puissamment à dégager l'art musical français du pédantisme qui l'envahissait.

A partir de cette époque jusqu'à Berlioz, il n'y a qu'une appréciation sommaire à faire des représentants de la

musique française. L'esprit, la grâce, le charme, le prestige scénique sont leur seule préoccupation. Les tendances élevées et idéales se montrent à peu près nulles ; la volupté de la mélodie italienne mêlant ses éclats à la délicate sensibilité du génie français : tel est l'unique caractère de cette période.

GRÉTRY (1741)

Esprit aimable, musicien gracieux, mais peu profond et d'une instruction musicale fort incomplète. Il joue dans l'art un rôle tout en dehors de ses qualités légères. On dirait qu'il se doute de la place importante que doit conquérir la sym-

phonie, et des effets puissants qu'on peut tirer de l'orchestre. Il cherche la justesse de la diction et s'efforce d'y associer le charme de la mélodie. Il déclame son poëme de note sa déclamation. On trouve enfin en lui, à côté de subtilités puériles, des velléités de tentative sérieuse et comme un pressentiment de la vérité.

MONSIGNY (1729) — DALAYRAC (1753)

Deux musiciens charmants, d'une naïveté exquise, ayant jeté des trésors de simplicité sur tout ce qui a servi de canevas à leurs œuvres, mais ne s'étant attachés qu'à ces riens qui faisaient les délices de leur temps et qui restent perdus dans la brume d'un passé sans valeur sérieuse.

MÉHUL (1753)

L'auteur de *Joseph*, avec son style noble, son sentiment remarquable de la couleur locale et de l'action, sa puissance d'expression dans les scènes pathétiques, est un des maîtres anciens dont la France ait le plus à s'enorgueillir. On peut bien lui reprocher la monotonie de certaines formules employées dans ses œuvres et la simplicité recherchée de son orchestration. Méhul prétendait de bonne foi que l'étude et le travail pouvaient tenir lieu de facilité, même d'inspiration, et qu'un compositeur devait pouvoir aborder tous les genres. C'est avec cette

pensée qu'il composa l'*Irato*, où se trouvent en effet des pages ravissantes de grâce et de *mordente*, mais dans lesquelles on reconnaît toujours la main qui écrivit *Euphrosine* et *Stratonice*.

LESUEUR (1763)

Le nom de Lesueur est une date, son œuvre rappelle surtout la majesté de convention de son époque, les subtilités académiques d'un style sonore et vide appliqué à des sentiments tout d'une pièce qui n'ont rien à faire avec la vie humaine, avec le vrai.

On trouve dans Lesueur quelque chose du style de Laharpe, comme on retrouve

dans le peintre David les inspirations de Méhul. En somme, ils n'ont marché les uns et les autres qu'avec leur époque et y restent confinés. Il n'y a que les vrais génies qui devancent leur temps.

BOIELDIEU (1775)

La génération actuelle garde encore en France un respect tout particulier à l'auteur de *Ma tante Aurore,* de *Jean de Paris,* de *la Dame blanche* et de tant d'œuvres légères avec lesquelles nos grand'mères nous ont bercés. Ce qu'on peut louer dans Boïeldieu, c'est l'homme de goût, l'artiste froid mais correct chez qui dominent toujours la convenance par-

faite de la scène et l'expression spirituelle de la parole. Personne n'a su mieux que lui approprier son style à l'objet qu'il s'agissait de réaliser. Il est vrai qu'il ne traite jamais dans ses œuvres que les choses gracieuses et intimes de la vie; mais enfin, il y a de la grandeur dans son finale du deuxième acte de *la Dame blanche.*

HÉROLD (1791)

A partir de Boïeldieu on retrouve dans tous les maîtres français cette appropriation de la musique aux situations d'une scène, à l'interprétation d'une pensée; cet art de dire avec esprit, de dire juste tout en disant avec un grand charme; l'art,

enfin dégagé de son milieu temporaire et entrant dans la voie des grandes expressions réalisées depuis par les maîtres modernes.

D'Hérold, il suffit de citer *Zampa*, le *Pré aux Clercs* et *Marie*, ces chefs-d'œuvre de tendresse, ces merveilles de brio et de coloris où l'auteur, un peu trop entraîné peut-être vers la forme rossinienne, alors dominante, a néanmoins atteint à une remarquable vérité de sentiment.

AUBER (1782)

Auber est un charmeur. Nul n'a un style plus délicat, plus vif, plus pétillant, plus spirituel et plus séducteur. Ce qu'il faut chercher dans ses œuvres, ce n'est

pas à coup sûr le sentiment grandiose ni ce côté vrai et humain de l'art, ce côté élevé qui en fait un enseignement; c'est l'élégance de la forme. Elle y est exquise et la netteté en est incomparable.

Rien ne délasse comme la musique d'Auber. Mais elle délasse, et c'est tout. *La Muette,* son ouvrage capital, qui a le vrai souffle, n'est elle-même qu'une œuvre de charme.

Quelqu'un disait un jour, en présence de Rossini, qu'Auber n'avait écrit que de la petite musique. « Petite musique, oui, répondit Rossini, mais écrite par un grand musicien. » C'est très-vrai. On a beaucoup reproché à M. Jules Simon son appréciation d'Auber, en pleine salle du Conservatoire, alors qu'il était ministre

des beaux-arts et de l'instruction publique, il n'a fait que répéter le mot de Rossini. Qu'a-t-on donc voulu blâmer dans son discours? Serait-ce le conseil implicitement renfermé de prendre pour modèle, en même temps que les grands musiciens, la grande musique?

HALÉVY (1790)

Halévy est un compositeur inspiré. Si l'imagination lui fait parfois défaut dans la forme mélodique, il la retrouve toujours dans l'enchaînement et l'expression de ses récitatifs, dans la vigueur de coloris qu'il donne aux situations les plus dramatiques.

L'auteur de *la Juive* et de la scène de la folie de *Charles VI* a entrevu l'un des premiers en France la grande voie de l'art.

BERLIOZ (1803)

Après Beethoven, dont il ne semble pas que notre époque ait pu enfanter la grandeur, voici l'un des plus émus, des plus sincères, le plus sincère peut-être, le plus délicat et le plus noble, le plus poëte des artistes musiciens du XIX^e siècle.

J'arrive à Berlioz avec bonheur, car il est la gloire présente de la France musicale, qui se doute à peine encore d'avoir possédé en lui l'un des plus sublimes inspirés de l'art.

Berlioz ne pouvait se révéler subitement à la masse du public, que les choses d'imagination ne frappent point; il était trop poëte, il dédaignait trop les moyens employés par tant d'autres, qui n'étaient que ses émules et que leurs concessions au public ont changés en demi-dieux.

Il avait en outre contre lui, et les efforts d'amis maladroits qui ont voulu en faire le chef de l'école romantique, et les ennemis que la franchise et l'ironie impitoyables de ses écrits lui ont valus. De là l'impossibilité de désobstruer les voies de cette justice et de ce sens commun dont la morgue ne tombe guère que devant un peu de flatterie. Il a vécu méconnu et incompris.

La forme même de ses œuvres, inspi-

rée par la préoccupation unique d'arriver à l'expression la plus pure du beau, était, elle aussi, un obstacle. Elle avait contre elle son innovation d'abord (la neuvième symphonie de Beethoven n'étant pas encore connue en France), et la puissance inusitée des développements qu'a toujours redoutés la frivolité de l'esprit français. Tout cela contribuait à l'indifférence du public, en le désorientant.

Il y a aujourd'hui deux genres de symphonies : c'est à peine si le public s'en doute. La symphonie d'Haydn et de Mozart, cadre musical aux formes convenues, que le compositeur remplit d'un *travail* fait en vue de l'oreille et de l'esprit, où il développe un thème en y accumulant les combinaisons ingénieuses et

savantes... Le dilettante s'y délecte et les suit, comme on suit les méandres d'un problème algébrique, en se réjouissant d'arriver à une solution. Il y a ensuite la symphonie expressive ou dramatique; celle où la pensée, l'action, le δραμα des anciens se développe dans toutes ses péripéties morales, parle au cœur, à l'imagination, tout comme la scène, mais avec la seule magie des sons, de la mélodie, des rhythmes et des combinaisons orchestrales et chorales, avec la seule puissance de l'invisible musical, de ses vagues et grandioses abstractions pour toutes ressources. Celle-là ne demandait que de l'habitude, du jugement et de l'oreille; celle-ci exige l'exercice de toutes les hautes facultés.

C'est Beethoven qui a créé ce genre sublime de symphonie, et Berlioz seul a marché sur ses traces, sans hésitation, sans préoccupation de l'inintelligence des masses, avec des convictions enivrées que les âmes vibrantes peuvent seules partager.

Quelle part l'auditeur accoutumé aux mélodies conçues sans pensée déterminée, et qui n'a pas l'habitude de chercher le sens d'une phrase, d'écouter avec son intelligence, quelle part peut-il prendre, sans y avoir été préparé, à des productions d'un ordre si élevé, d'une étendue et d'une concentration inouïes? Les artistes exécutants eux-mêmes ne manquent-ils pas, la plupart du temps, de cette clairvoyance d'esprit qui devrait les asso-

cier à l'impulsion du chef d'orchestre dans le travail de l'interprétation !

Mais le jour viendra où cette forme nouvelle, si magnifique, excitera l'intérêt du public, et l'entraînera à se passionner pour elle ; on peut même le prévoir prochain, en se rappelant que déjà un orchestre de 1,200 exécutants a acclamé Berlioz dans un de ses concerts du Palais de l'Industrie ; que dans un des concerts Pasdeloup, un succès prodigieux, comme on n'en a jamais vu, même au théâtre, a accueilli l'audition du septuor des *Troyens*. Ce jour-là, le pauvre grand Berlioz, modestement caché dans un coin de la salle, sanglotait d'émotion sous ces tonnerres d'applaudissements et ces cris d'enthousiasme. On peut le prévoir, en

songeant au délire de la salle du Conservatoire le jour de cet anniversaire de la mort du maître pour la célébration duquel E. Reyer et quelques autres vrais musiciens avaient organisé un concert entièrement composé de ses œuvres. Que s'était-il passé ? E. Reyer avait arraché le Conservatoire à l'égoïsme de ses vieux fidèles, obtenu la merveilleuse exécution de ses artistes pour une œuvre de Berlioz, et le public mis en présence de cette grande chose l'avait comprise, rien de plus !

Sait-on que Gounod s'exalte au seul nom des *Troyens* ?

Berlioz n'a pas l'envergure et la toute-puissance olympiennes de Beethoven ; mais quelle grande âme émue, passionnée, généreuse ! quel talent de coloriste !

quelle fougue, quelle séve et quelle noblesse d'accents!

Quand on écoute une œuvre de Berlioz, on est tout d'abord ébloui des richesses descriptives qu'il y a jetées, de la puissance et de l'éclat de son orchestration, de l'audace de ses effets. En l'examinant de plus près, en pénétrant ses mélodies aux larges contours, aux harmonies merveilleuses, on découvre sous cet étincelant tissu un fonds de beautés plus sérieuses, plus intimes. Le sentiment apparaît, la passion et la pensée se révèlent, la véritable nature du maître éclate; elle éblouit.

Berlioz n'est pas un chef d'école romantique; il compte parmi les grands artistes qui, depuis le commencement, ont

fait œuvre durable, parmi ceux qui interrogent la vie et descendent aux entrailles de l'humanité.

Écoutez son *Enfance du Christ,* qu'il a fait acclamer d'emblée en la présentant sous un nom d'auteur apocryphe. Puis, à côté de ces pages si admirables de simplicité, d'inspiration biblique, écoutez son *Roi Lear,* son *Carnaval romain,* ses symphonies! De ces dernières, le public n'entend guère, hélas! que des fragments, et de pareilles œuvres où tout se tient, se complète, quand elles sont mutilées, laissent l'auditeur sans données qui lui permettent de se représenter le décor de l'action, et ne peuvent que lui produire une impression bien vague. Mais, néanmoins, méditez le *Dies iræ* de la *Vie*

d'un artiste et les grandes scènes de la *Damnation de Faust,* le *Bal* et la *scène d'amour* de *Roméo et Juliette* qui se jouent aujourd'hui dans tous les concerts classiques; la marche funèbre qui se déroule sous la poignante mélopée : *Jetez des fleurs,* et dites-moi si tout ce que vous avez senti de ces ivresses de l'âme qui éblouissent, de ces troubles de sens qui dévorent, de ces intuitions qui glissent éperdues entre les clartés et les ténèbres de l'infini, n'a pas dans ces pages sublimes ses accents les plus palpitants et les plus vrais!

Peut-être on peut reprocher à Berlioz, dans certaines de ses compositions, le culte de quelques formes surannées, son enthousiasme pour la majesté de conven-

tion de l'époque de Gluck et de Racine. Et pourtant, rien n'est plus saisissant que le contraste qu'il en fait jaillir. La plainte et les larmes de *Cordélie,* opposées aux démences foudroyées du pauvre roi *Lear,* ne présentent-elles pas un rapprochement d'un effet sublime dans cette magnifique introduction au drame de Shakespeare?

C'est que Berlioz n'avait que l'art en vue. Ce soi-disant romantique évitait avec soin de flatter les habitudes de la masse et de capter son jugement. Il s'en défiait au contraire, et il avait certainement raison.

Le jugement de l'opinion publique, ce fameux *jugement sans appel,* n'est pas plus une vérité que le *jugement de Dieu*

du moyen âge, pas plus une infaillibilité que la voix du sang. Tout le monde le sait, et l'on en a maintes preuves [1]; mais nul n'a osé l'affirmer, hormis Beethoven, Wagner et Berlioz.

C'est parce que Berlioz est une gloire de la France, enviée par l'Allemagne, acclamée par la Russie; c'est parce que ce noble génie méconnu, martyrisé par son pays, l'honore à tous égards, que je lui donne ici cette large place.

J'ai cherché une pléiade nouvelle à

[1]. Citons celle du développement apporté à l'instinct (si délicat cependant) du peuple de Paris, par l'institution des concerts populaires. Avant ces concerts, l'opinion publique condamnait la grande musique, et *la sifflait;* aujourd'hui elle s'y passionne et la préfère à tout le reste.

l'Allemagne et à l'Italie; voici celle de la France.

AMBROISE THOMAS (1811)

Talent souple; nerveux, passionné, d'une délicatesse et d'une élégance qui ne le cèdent à aucun maître, et qui, sans rien abdiquer de ses qualités natives toutes françaises, songe à leur donner les vastes envergures du grand art.

A ce titre, A. Thomas représente bien l'école française actuelle, fille inspirée du progrès dont il tient dans ses mains la destinée.

C'est un esprit fin, dont le tact sait comprendre et s'approprier tout ce qui le frappe. Il a dans *Mignon* et dans *Hamlet*

des pages qu'admireraient les wagnériens, et dont la fraîcheur d'expression et de sentiment reste celle de ses premiers ouvrages. Si l'on ne trouve pas dans sa musique toute l'énergie, l'élan et les spontanéités du génie, on y reconnaît un sentiment de la grandeur, une progression vers son éclat qui sont tout à l'honneur du maître ; car il les a le premier manifestés dans des opéras français. Il faut savoir apprécier à sa valeur, chez un artiste de cette taille, un pareil essor de convictions, qui n'hésite pas en face d'une gloire déjà conquise.

GOUNOD (1818)

Ame émue, à qui peut-être le grand souffle ne manque que par trop d'atten-

drissement, trop de tumulte de pensées, mais dont les œuvres éclosent pleines de lueurs et palpitantes de je ne sais quel imprévu.

Que de poésie dans son *Faust!* Que de délicatesse et de vérité dans sa création musicale de *Marguerite*. Si *Méphistophélès* n'y est point représenté sous son véritable aspect de sombre et fatale grandeur, si l'énergie et l'étrangeté de cette personnification moderne de la fatalité échappent au maître, jusqu'où son talent si fin et si analytique ne s'élève-t-il pas dans la peinture d'un amour tressaillant sous les attisements de la flamme infernale !

Et dans la scène du balcon de *Roméo et Juliette,* Gounod n'atteint-il pas à toutes les hauteurs de l'art moderne !

Il y a des mélodies de Gounod qui sont, comme celles de Schubert, tout un tableau, tout un poëme, et des symphonies qui témoignent d'un goût et d'un savoir de l'ordre le plus élevé.

Après ces maîtres, G. Bizet, qui s'est, hélas! éteint en pleine aurore glorieuse; esprit charmant dont on pouvait tout attendre, et dont ce qui nous reste navre d'admiration. Tout est frais, pur, fleuri et plein de séve dans son œuvre inachevé. La science la plus mûrie, la plus sérieuse, s'y unit, avec un art exquis, à un tout-puissant idéal.

Mais il nous reste E. Reyer, Saint-Saëns, Guiraud, Massenet, talents pleins de jeunesse, de conviction et de large

enthousiasme; harmonistes inspirés qui ne se contentent pas d'écrire pour le délassement de l'esprit et le plaisir de l'oreille, mais qui sentent à l'art un but autrement grand et élevé, et sont les fervents adeptes des tendances nouvelles.

Jusqu'ici, peu d'artistes français s'étaient sérieusement livrés à la composition symphonique; la faute en est à l'engouement du public pour la musique scénique, à son ignorance qui le rendait insensible aux essors grandioses de l'art pur. Ne disait-on pas d'ailleurs, dans les écoles même, que la composition d'un opéra était la seule pierre de touche d'un jeune talent, parce qu'elle contenait *tous les genres !*

Dignes continuateurs de Berlioz, qui a

laissé aux artistes français l'exemple de ses luttes, Massenet, Guiraud, Saint-Saëns, E. Reyer produisent des œuvres qui sont la gloire de l'art français, qui ennoblissent ses qualités de clarté, d'élégance et de charme, et qui sont les jalons de son avenir; car ils lui ouvrent des horizons où l'Allemagne avait seule atteint.

Les magnifiques *Suites d'orchestre* de Guiraud, le *Sélam* d'E. Reyer ; son *Sigbur;* le *Rouet d'Omphale,* le *Phaéton,* la *Danse macabre* de Saint-Saëns; les *Suites* et les *Scènes* de Massenet; sa *Musique pour une pièce antique* et bien d'autres compositions où l'originalité des pensées et de la forme ne le cède en rien à la distinction du style et au coloris de

l'harmonie, ont l'honneur de figurer aujourd'hui dans tous les concerts classiques et d'y être applaudis à côté des chefs-d'œuvre consacrés.

Et je suis heureux de finir par ce témoignage de sympathie aux jeunes maîtres dont les œuvres disent si bien quelle séve nourrit toujours en France les aspirations saines et généreuses.

VI

QUELQUES MOTS D'ESTHÉTIQUE

VI

QUELQUES MOTS D'ESTHÉTIQUE

Un besoin inhérent à l'homme de sonder les mystères qui l'entourent; la conscience de ne point se suffire, qui est son supplice et sa grandeur; le regret de rester malgré ses conquêtes toujours petit et misérable en face des puissances dont pourtant il approche, ont enfanté l'art, que l'on croit issu du dogme de la faute originelle; et qui semble, en effet, le grand langage symbolique des impres-

sions de l'humanité et de ses aspirations vers un idéal perdu.

L'art parle tout à la fois à notre sensibilité, à notre imagination et à notre esprit; il les entraîne; et sa gloire, c'est de faire éclore en nous ce sentiment qui est l'honneur et la fleur de l'âme, l'admiration.

Il est le verbe d'une religion qui a pour objet la splendeur du Beau, et dont ses génies sont les apôtres.

Mais, comme toute conquête humaine, il a eu ses tâtonnements, ses oscillations, ses erreurs; de là l'utilité de connaître sa Genèse et ses lois, pour arriver à mieux apprécier, parmi les joies qu'il nous donne, celles qu'il faut choisir.

Une femme d'un grand esprit et d'un

grand cœur me disait un jour : « J'aime la musique avec passion, celle surtout qui parle à l'âme; mais l'impression que j'en reçois dépend toujours de la situation d'esprit où je me trouve. »

Il y a là, sous une forme très-simple, une vérité qui contient tout un enseignement; car on peut appliquer ces paroles, qui semblent n'indiquer que les dispositions d'esprit physiques et morales de l'individu, à l'humanité même en quête de lumière et de vérité.

L'humanité compte des siècles d'obscurité, comme l'individu, des heures ténébreuses; ce n'est qu'une proportion de l'unité à la quantité; et l'art a tâtonné pendant ces crépuscules et ces aurores de l'esprit humain.

La situation d'esprit de l'antiquité ne concevant Dieu qu'à travers son ignorance de la nature et sa terreur sacrée de l'ἀνάγκη, n'était pas celle du XVIIe siècle, par exemple, qui, trompé par les fausses lueurs de la philosophie, croyait, au contraire, le Beau renfermé dans le *monde divin* ou de la pensée; ni celle des temps plus modernes, qui, rétrogradant vers l'évidence purement physique, lui ont assigné pour seul domaine le monde *sensible,* c'est-à-dire de la nature.

On conçoit dès lors que chaque chef-d'œuvre, participant des tendances de chaque époque, a ses reflets à lui de l'idée que l'homme s'est faite successivement du Beau, et que nous devons y songer, lorsqu'en face d'un chef-d'œuvre

notre sensibilité s'émeut, notre esprit s'interroge et notre imagination s'excite.

En musique, tout paraît plus simple au premier abord qu'en toute autre branche artistique, la musique étant un art jeune, « né d'hier pour ainsi dire », et auquel les temps lointains n'ont laissé aucun héritage; mais ce n'est là qu'une apparence, puisque ses chefs-d'œuvre sont aux prises avec toutes les époques, dont ils cherchent à nous exprimer les grandeurs diverses ; et les mêmes études, la même méditation, sont aussi nécessaires qu'en face des merveilles de la sculpture, de la peinture et de la poésie de tous les temps.

Et, sans aller plus loin, je m'empresse à dire que le *criterium* d'une saine ap-

préciation artistique réside dans le soin d'appliquer à toute époque — proportionnellement à ses tendances, et abstraction faite de toutes ces théories de genre et d'école qui ont encombré les voies de l'art, — la formule de Bacon déjà citée : « *Ars est homo additus naturæ.* » L'art, c'est l'homme ajouté à la nature.

En effet, pour cela même que l'homme ne crée rien dans le sens absolu du mot, que toute œuvre issue de lui n'est qu'un arrangement, une soudure, un amalgame, une sorte d'appropriation des choses à portée de son regard et de ses investigations, l'art, qui est le dernier mot de l'intelligence, doit refléter l'ensemble des influences qui ont coopéré à son essor. De même que l'homme, enfin, l'art

doit être mi-partie de réalisme et d'idéalisme.

En dehors de cette pondération, il n'y a plus que divagations et puérilités.

Raphaël serait bien étonné d'apprendre qu'aux yeux de la secte des *réalistes,* il n'est qu'un *idéaliste,* lui qui mettait tant de précision, de relief et de couleur à peindre la *Vierge à la chaise,* la *Madone de Saint-Sixte* et la *Vierge au poisson ;* Rembrandt ne serait pas moins surpris d'entendre qu'il n'est qu'un réaliste, lui qui a cherché dans l'humanité un idéal nouveau pour rendre les scènes de la Bible; car tous deux n'ont songé à rien de tout cela; ils n'ont que magnifiquement traduit leurs impressions en *face de la nature.*

On comprend que l'art, à son origine, ait été tout plastique.

On comprend encore que, par l'entraînement d'une réaction inévitable, il se soit fourvoyé dans l'ordre d'idées que le XVIIe siècle résume, et qui voulait rapporter tout, exclusivement, au domaine de l'âme. Cette erreur, du reste, n'était pas sans grandeur, et ce qui le prouve c'est la pléiade de génies qu'elle a enfantés, et à la tête desquels brillent Corneille et Racine; mais on peut s'étonner d'un retour plus exclusif encore à la nature, et qui a fait surgir la fameuse école des réalistes, en passant par-dessus le juste sentiment des choses et des idées où l'art devait trouver son équilibre.

C'est dans l'art tel qu'il tend main-

tenant à se manifester, naturel et humain, se répandant librement dans l'infini comme dans la nature et puisant à leurs sources, que l'on doit trouver les jouissances les plus vives, les plus vraies et les plus complètes; c'est lui qu'il faut surtout s'efforcer de comprendre, d'admirer et d'encourager.

On doit facilement concevoir, d'ailleurs, que si le culte de la nature est l'apanage des âmes fortes, son *idolâtrie* ne peut être que la marque des âmes qui ont perdu leur trempe, et qui tendent à retomber dans ce qui leur est inférieur.

La contemplation de la nature n'est utile, salutaire, que lorsqu'elle est un moyen, non un but; lorsque l'artiste ne l'imite pas, mais l'interprète; lorsqu'elle

lui sert à s'élever, à l'aide des traces de beauté qu'elle renferme, vers cette beauté elle-même ; à s'appuyer sur ces vestiges comme sur un marchepied (ἐπίβασεις) pour tâcher d'atteindre à l'exemplaire éternel [1]. Elle peut devenir mauvaise lorsque, au lieu d'y voir des signes et des symboles, l'homme en fait son unique objet, lorsqu'il descend de l'intelligence et de la volonté, pour se réduire au monde extérieur, positif, plastique, pente très-

1. A ce propos, a-t-on remarqué l'influence de la nature en Italie sur la musique, qui cependant de tous les arts est bien celui qui peut le mieux exprimer les choses de l'idéal. Elle est précisément celui qui s'en écarte le plus. Rossini, certes, est grand ; mais comparez son œuvre à celui de Michel-Ange ou de Raphaël, vous n'y trouverez pas, à côté des charmes, des élégances,

douce, qui a beaucoup d'attraits, mais qui n'aboutit en somme qu'à faire prendre le reflet pour le type, la copie pour le modèle.

Or, telle est en ce moment encore, parmi bon nombre d'artistes, l'exagération de cette tendance, qu'ils la décorent du nom de sentiment poétique et vrai de la nature; et ils sont tellement portés à ne plus reconnaître d'autre poésie, qu'ils

des finesses exquises dont il étincelle, cette grandeur d'aspirations et de pensées que le Florentin et l'Urbin ont su rendre et dont, du fond de l'Allemagne, Beethoven a ébloui le monde.

C'est qu'en Italie la nature domine ; elle séduit, elle envahit, elle enveloppe, je l'espère, l'âme d'une caresse si chaude et si voluptueuse, que l'art du musicien, trop subtil et abstrait pour pouvoir en dégager sa substance, oublie tout pour la sensation de cette ivresse.

réservent exclusivement ce mot à la peinture du monde sensible.

C'est en détournant ainsi de son but la faculté de l'infini, c'est en concentrant la poésie dans la nature, et en *divinisant* exclusivement celle-ci, qu'ils sont arrivés à ces regrets, à ces plaintes, à ces désirs adressés au monde sensible; à cette mélancolie dont j'ai parlé à propos de Chopin et de Bellini, à cette rêverie matérialiste qui sont encore un des caractères de notre temps.

Une telle erreur, devenue le point de repère de la *situation de l'esprit,* conduirait celui-ci à l'inintelligence de toute œuvre moins restreinte, tandis qu'il doit au contraire, par de vigoureux élans dont la sensibilité et l'imagination soient le res-

sort, par la recherche et le culte de tout ce qui s'élève au-dessus de ces plaintes stériles, remonter vers la source du Beau.

Le Beau ne comble ni ne satisfait nos désirs; mais il les avive et les excite en les ennoblissant, et c'est peut-être dans l'effort de l'âme vers cette noblesse que gît le secret du bonheur possible à notre organisation.

Ainsi, l'art le plus sain, dont les productions sont vraiment élevées, c'est celui qui reflète le mieux la nature humaine, en exprimant le plus complétement ses affinités avec tout ce qui est l'au-delà d'elle-même.

Est-il nécessaire d'ajouter à cette indication des points de vue où l'on doit se placer pour savourer les vraies beautés

des œuvres d'art, quelques mots d'explication sur les lois générales d'ordre et de raison qui sont à notre insu la base de notre goût et de notre intelligence artistique ?

La connaissance même inconsciente de ces lois nous donne la facilité de suivre dans un chef-d'œuvre la régularité de son plan, la liaison et l'équilibre de toutes ses parties.

Il est évident même que c'est sur ces lois, instigatrices de notre instinct, que repose la haute estime que nous concevons pour l'artiste et pour son œuvre, l'admiration et la sympathie qui nous prennent le cœur. Elles nous font découvrir en eux le souffle, le reflet ou l'étincelle de la puissance divine qui dépasse

les limites des efforts conscients et raisonnés de la pensée vulgaire. De plus, en songeant que l'artiste n'est qu'un homme comme nous, disposant des mêmes forces spirituelles, mais avec plus de justesse et de clarté, plus d'équilibre dans leurs directions respectives, nous constatons avec une vive satisfaction que nous comprenons plus ou moins vite nous-mêmes son langage et que, partant, nous avons en nous une portion des forces qui ont enfanté ces merveilles.

C'est assurément là qu'il faut chercher la raison de l'exaltation morale et du sentiment de complète béatitude, de fierté comme apparentée qui sont les prodromes de la jouissance du Beau.

Il ne faut pas oublier d'autre part que

l'art, ce verbe de l'âme humaine, est, comme elle, emprisonné dans un corps, soumis à la gêne, à l'esclavage des sens. Le Beau s'y trouve enfermé dans une matière qui le masque autant qu'elle le manifeste, et qui est sujette à mille imperfections. C'est sa condition nécessaire comme celle de l'homme ici-bas, condition de misères, de lutte et d'assujettissement.

Schlegel et Novalis ont défini la musique : une architecture de sons continuant le rôle de l'architecture, qu'ils appellent une musique de pierres. V. Cousin a déclaré que son domaine était essentiellement l'infini, au point de pouvoir se passer de dogmes précis; le P. Gratry la

définit géométrie et amour, ce qui signifie fatalité et liberté ; Henri Heine l'appelle un pressentiment divin. « Elle est à la pensée, a dit Victor Hugo, ce que le fluide est au liquide, ce que l'océan des nuées est à l'océan des ondes. »

Elle est la vapeur de l'art, et comme telle, un perpétuel devenir.

Mais il ne faudrait point que toutes ces vagues définitions entraînent ceux qui passent subitement du commerce des choses stables et positives de la vie, ou simplement du culte des autres branches de l'art à celui de la musique, à croire que le musicien n'est qu'une sorte de penseur dilaté, vague et flottant, diffusant la pensée au lieu de la rayonner.

L'art du musicien est plein de lueurs

intenses. Si l'*esprit* n'est pas son domaine, quels immenses horizons n'embrasse-t-il pas dans le monde du sentiment? N'est-ce pas la musique qui parle le mieux à la plus grande, à la plus féconde de toutes les énergies humaines, à l'Amour?

Et j'y applique sans hésiter ces paroles de Victor Hugo, concevant comme une fréquentation la méditation des génies :

« Si les génies sont trop des hommes pour certaines organisations, trop le tout à côté de la parcelle, quelles douceurs n'ont-ils pas pour les autres, les rares, hélas!... qui les comprennent?

« Ils les reçoivent avec des fraternités d'archanges. Ils sont affectueux, tristes, mélancoliques, consolants tour à tour.

Vous vous sentez aimé par eux. Leur fermeté et leur fierté recouvrent une sympathie profonde !

« ... L'extrême puissance a le grand amour... Avez-vous besoin de croire, d'aimer, de pleurer... écoutez-les, méditez-les, ils vous aideront à monter vers la douleur saine et féconde, ils vous feront sentir l'utilité céleste de l'attendrissement. »

TABLE

	Pages.
Dédicace.	1
Préface.	3
I. Du mot Classique.	5
II. L'Art et la musique d'art.	19
III. Le Public.	39
IV. L'Orchestre.	55
V. Les Maitres.	73
Allemagne.	79
Italie.	135
France.	159
VI. Quelques mots d'Esthétique.	193

SANDOZ ET FISCHBACHER, ÉDITEURS

33, RUE DE SEINE, 33

LE DRAME MUSICAL, par Édouard Schuré. 2 beaux vol. in-8.
 Prix. 15 fr.
 Tome I. *La Musique et la Poésie dans leurs développements historiques.* — Tome II. *Richard Wagner, son œuvre et son idée.*

HISTOIRE DU LIED, ou la Chanson populaire en Allemagne, avec une centaine de traductions en vers et sept mélodies, par Édouard Schuré. 1 fort volume in-18. 3 fr. 50

HISTOIRE DE LA MUSIQUE MODERNE et des musiciens célèbres en Italie, en Allemagne et en France depuis l'ère chrétienne jusqu'à nos jours. Avec un atlas de 22 planches par F. Marcillac, membre du Comité du Conservatoire de Genève. 1 vol. in-8. 8 fr.

L'ART EN PROVINCE, la Musique à Marseille. Essais de littérature et de critiques musicales, par Alexis Rostand. 1 vol. in-18. 2 fr. 50

LE THÉATRE VILLAGEOIS EN FLANDRE. Histoire littéraire, musique, religion, politique, mœurs, d'après des documents entièrement inédits, par Edm. Vander Straeten. Tome I. 1 vol in-8. 10 fr.

ÉTUDES ESTHÉTIQUES. — *L'Art dramatique* — *La Poésie* — *L'Esprit de la France dans sa littérature*, par J. E. Alaux, docteur ès lettres et agrégé de philosophie, professeur à Neuchâtel. 1 vol. in-18. 3 fr.

LES ARTISTES, *Juges et Parties*. Causeries parisiennes, par Paul Stapfer. 2ᵉ édition. 1 vol. in-12. 3 fr. 50

LE FAUST DE GŒTHE. Traduit en vers français par Marc Monnier. Un magnifique volume grand in-8 tiré à 500 exemplaires sur papier de Hollande, tous numérotés. 12 fr.

MADAME LILI, par Marc Monnier. Comédie en un acte en vers libres, représentée pour la première fois à Paris, sur le théâtre du Vaudeville, le 4 septembre 1875. 1 vol. in-18 p. teinté. 1 fr. 50
 Quelques exemplaires sur papier de Hollande. 2 fr. 50

WILLIAM COWPER. Sa correspondance et ses poésies, par Léon Boucher. 1 vol. in-18. 4 fr.

Paris. — J. Clave, imprimeur, 7, rue Saint-Benoît. — [2017]

www.ingramcontent.com/pod-product-compliance
Lightning Source LLC
Chambersburg PA
CBHW071529220526
45469CB00003B/703